U0085322

世紀
人物100

文藝復興的全才畫家

達文西

張雅晴　著

三民書局

獻給孩子們的禮物

世界上最幸福的孩子，是他們一出生就有機會接近故事書，想想看，那些書中的人物，不論古今中外都來到了眼前，與他們相識，不僅分享了各個人物生活中的點滴，孩子們的想像力也隨著書中的故事情節飛翔。

不論世界如何演變，科技如何發達，孩子一世幸福的起源，仍然來自於父母的影響，如果每一個孩子都能從小在父母親的懷抱中，傾聽故事，共享閱讀之樂，長大後養成了閱讀習慣，這將是一生中享用不盡的財富。

三民書局的劉振強董事長，想必也是一位深信讀書是人生最大財富的人，在讀書人口往下滑落的多元化時代，他仍然堅信讀書的重要，近年來，更不計成本，連續出版了特別為孩子們策劃的兒童文學叢書，從「文學家」、「藝術家」、「音樂家」、「影響世界的人」系列到「童話小天地」、「第一次」系列，至今已出版了近百本，這僅是由筆者主編出版的部分叢書而已，若包括其他兒童詩集及套書，三民書局已出版不下千百種的兒童讀物。

劉董事長也時常感念著，在他困苦貧窮的青少年時期，是書使他堅強向上，在社會普遍困苦，而生活簡陋的年代，也是書成了他最好的良伴，他希望在他的有生之年，分享這份資產，讓下一代可以充分使用，讓親子共讀的親情，源遠流長。

「世紀人物 100」系列早就在他的關切中構思著，希
望能出版孩子們喜歡而且一生難忘的好書。近年來筆者放
下一切寫作，接下這份主編重任，並結合海內外有心兒童文學的
作者共同為下一代效力，正是感動於劉董事長致力文化大業的真誠
之心，更欣喜許多志同道合的朋友，能與我一起為孩子們寫書。

　　「世紀人物 100」系列規劃出版一百位人物故事，中外各占五
十人，包括了在歷史上有關文學、藝術、人文、政治與科學等各行
各業有貢獻的人物故事，邀請國內外兒童文學領域專業的學者、作
家同心協力編寫，費時多年，分梯次出版。在越來越多元化的世界
中，每個人都有各自的才華與潛力，每個朝代也都有其可歌可泣的
故事，但是在故事背後所具有的一個共同點，就是每個傳主在困苦
中不屈不撓，令人難忘的經歷，這些經歷經由各作者用心博覽有關
資料，再三推敲求證，再以文學之筆，寫出了有趣而感人的故事。

　　西諺有云：「世界因有各式各樣不同的人群，才更加多采多姿。」
這套書就是以「人」的故事為主旨，不刻意美化傳主，以每一位傳
主的生活經歷為主軸，深入描寫他們成長的環境、家庭教育與童年
生活，深入探索是什麼因素造成了他們與眾不同？是什麼力量驅動
了他們鍥而不捨的毅力？以日常生活中的小故事，來描繪出這些人
物，為什麼能使夢想成真。為了引起小讀者的興趣，特別著重在各
傳主的童年生活描述，希望能引起共鳴。尤其在閱讀這些作品時，
能於心領神會中得到靈感。

　　和一般從外文翻譯出來的偉人傳記所不同的是，此套書的特色

是，由熟悉兒童文學又關心教育的作者用心收集資料，用有趣的故事，融入知識，並以文學之筆，深入淺出寫出適合小朋友與大朋友閱讀的人物傳記。在探討每位人物的內在心理因素之餘，也希望讀者從閱讀中，能激勵出個人內在的潛力和夢想。我相信每個孩子在年少時都會發呆做夢，在他們發呆和做夢的同時，書是他們最私密的好友，在閱讀中，沒有批判和譏諷，卻可隨書中的主人翁，海闊天空一起遨遊，或狂想或計畫，而成為心靈知交，不僅留下年少時，從閱讀中得到的神交良伴（一個回憶），如果能兩代共讀，讀後一起討論，綿綿相傳，留下共同回憶，何嘗不是一幅幸福的親子圖？

2006 年，我們升格成為祖字輩，有一位朋友提了滿滿兩袋的童書相送，一袋給新科父母，一袋給我們。老友是美國國家科學院院士，曾擔任過全美閱讀評估諮議委員，也是一位慈愛的好爺爺，深信閱讀對人生的重要。他很感性的說：「不要以為娃娃聽不懂故事，我的孫兒們一出生就聽我們唸故事書，長大後不僅愛讀書而且想像力豐富，尤其是文字表達能力特別強。」我完全同意，並欣然接受那兩袋最珍貴的禮物。

因為我們同樣都是愛讀書、也深得讀書之樂的人。

謹以此套「世紀人物 100」叢書送給所有愛讀書的孩子和家庭，以及我們的孫兒──石開文，他們都是世界上最幸福的孩子，因為從小有書為伴，與愛同行。

你能想像有任何一個古時候的人 ，坐上哆啦Ａ夢的時光機來到現代 ，可能不會被嚇到，而且說不定還會把時光機拆開來研究一番的嗎？

你覺得世界上有一個人可以是「藝術家」兼「建築師」兼「植物學家」兼「解剖家」兼「城市規劃家」兼「服裝設計師」兼「舞臺設計師」兼「廚師」兼「作家」兼「工程師」兼「地理學者」兼「數學家」兼「軍事科學家」兼「音樂家」兼「物理學家」兼「哲學家」，不但臉蛋俊俏、身材勻稱、氣質溫文儒雅，而且又很有幽默感嗎？

這實在是一件很難想像的事，但是，歷史上卻真的有這樣的偉人存在 ，他是一個出生在五百多年前的義大利人（在他那個年代，義大利還不叫做義大利，而是個由許多小小國家組合而成的島，所以如果你問他，他應該會告訴你他是翡冷翠人），名叫里奧納多‧達文西。

也許你已經聽過他的名字，或者已經看過他的藝術作品，這一點都不讓我感到意外，畢竟，他被認為是古今中外最聰明的天才中的天才；又或者你是在今天看到這本書時，才發現原來有這麼一個偉人。那麼看到以上簡短的描述之後，你想像中的里奧納多‧達文西應該是個怎麼樣的人呢？

「一定是個絕頂的天才吧！」「應該是個很用功、每天都在念書

的書呆子吧！」「可能是個住在豪宅裡的有錢人吧！」「也許是個忙到連吃飯都沒時間的人吧！」這些都是很合理的想像，但是，你可知道達文西在年老時，竟然傷心的問他的弟子「我這一生到底有什麼成就」嗎？而且他問這句話的時候，他的身分是當時歐洲最強盛國家的法國國王最仰仗的親信大臣。這真是一件令人匪夷所思的事情。這麼一個多才多藝的偉人，為什麼會在人生的終點，質疑自己曾經輝煌的過去呢？人們總是以成績、工作、頭銜、長相等外在的條件來評斷別人，然而，或許在我們下任何結論之前，應該試著從更多不同的角度去深入瞭解。也許，事實的真相和最初的第一印象會有著天壤之別呢！

那麼，事實又是如何呢？達文西到底是個有成就的偉人，還是一個沒信心的老頭兒呢？有人說如果把世界上研究達文西的著作加起來，可能連一座大圖書館都放不下！那麼，關於「達文西是個怎麼樣的人？」這個問題大概就有一座圖書館的書那麼多種答案。達文西是個謎樣的人物，讓人猜不透、摸不著，但是也就是因為他的一生如此豐富，也才能讓古今中外許多人都為之著迷。

想必你已經猜到了，這本書不可能告訴你整座圖書館那麼多的知識，而我也並不準備直接

回答你「達文西是個什麼樣的人」這個問題。但是，我將會跟你分享一個我深藏多年的祕密，那是一個關於達文西和十二歲的女孩的故事。也許當你看完了這個故事，你會想要寫信來告訴我，你可以在那座達文西的圖書館裡加上一個「達文西是個什麼樣的人」的全新答案呢！

寫書的人

張雅晴

　　從英國唸完藝術史回來就一直沉浸在藝術的世界裡，不想出來。畫廊、藝術雜誌、文化基金會都出現過她努力的小小背影。超愛天馬行空亂想，超愛亂寫心得感想，超愛玩樂，超愛唸書，又超會跌倒的超級「怪咖」。

文藝復興的全才畫家

達文西

◆ *1* 神祕的筆記本　2

◆ *2* 翡冷翠的發現之旅　47

◆ *3* 另類公務員　104

◆ *4* 蒲公英的命運　138

◆ *5* 為什麼？為什麼？為什麼？　155

不公開的筆記本　157

世紀人物 100

達文西

1452～1519

1 神祕的筆記本

　　我從小就一直覺得一定會有什麼奇妙的事發生在我身上，像是遇見外星人，突然長出翅膀，或者是和美麗的天使一起飛這類的事。雖然老爸說我養的三隻隱形寵物貓：「汪汪」、「呱呱」、「咩咩」就是奇妙的事，可是我知道，那只不過是因為他看不見才這樣說。真正奇妙的事，是在我十二歲升上國中前的那一年暑假才發生的，我記得很清楚，因為那剛好是汪汪生病過世的時候。

　　那時候我的同學們都去補習班上「國中先修課」，我則是因為我們家開明的老爸讓我自己選擇「補習班」或「圖書館」，所以一天到晚都泡在文化中心的圖書館裡。有一天我剛剛看完《福

爾摩斯探案》回到家，老爸神祕兮兮的對著我一直笑。「你想出來我昨天問你的那個問題了嗎？」我問他，老爸搖搖頭，然後從身後拿出兩張機票說：「猜猜看誰要跟老爸去義大利一個月啊！」

「是小Q！」我開心的衝過去抱住老爸。「老爸要帶小Q一起去義大利巡迴演講嗎？太酷了！那我可以帶呱呱和咩咩去嗎？牠們才剛剛失去一個好朋友，我不能把牠們丟在家裡！」

「當然可以，老爸在工作的時候，妳就和牠們一起乖乖等我喔。」我用力點點頭，可是頭腦裡已經開始在想要帶什麼行李了。

灰濛濛的工業城市米蘭、波光粼粼的水都威尼斯、遺跡林立的羅馬古城……去過了那麼多地方，跟著老爸到義大利的第十五天，我們到了「翡冷翠」，奇妙的事就是在那裡發生的。我覺得

翡冷翠這個名字很特別，就像童話故事裡雪精靈住的地方，說不定這也是我會遇到奇蹟的原因之一呢！城市裡有很多漂亮的建築物，還有一座很大的圓頂教堂，從飯店房間就可以看得見。老爸說這裡是文藝復興藝術的發源地，有很多偉大的藝術家都是這裡的人，像是15世紀的里奧納多‧達文西、米開蘭基羅、拉斐爾等等。

「什麼是文藝復興藝術？他們做了什麼事？是畫畫嗎？還是我在路上看到的雕像？他們為什麼會變成偉大的藝術家？我去哪裡可以看到他們的作品？」我一口氣問了老爸一堆問題。

老爸笑了笑說：「我這個經濟學家這下可被女兒考倒了！」

「老爸也不知道嗎？」我問。

「我跟妳說的這些都是從妳媽媽那裡聽來的，妳也知道她是

個藝術史家，每次跟她來義大利，就會有很多藝術的故事可以聽。真可惜我當時沒有好好記下來，不然現在就可以說給妳聽了。」老爸看起來有點傷心，我知道他又在想念媽媽了。

「沒關係，小Q可以自己去看書啊！等我知道了，再來說給老爸聽好不好！」我說得超有元氣，希望可以讓老爸開心一點。

「當然好啊！凡事都會自己去找答案，妳這一點跟妳媽媽真像。」

「因為我是媽媽的女兒啊！」聽到老爸這樣說，我真是開心極了。

「也該是時候拿給妳了。」老爸一邊說一邊小心翼翼的從他的手提包裡拿出一本書來。「這是妳媽媽要我交給妳的筆記本，我本來還想說等妳上高中再拿給妳，可是我想現在的妳應該已經

可以看得懂了。這是媽媽的遺物，妳要好好愛惜它。」

「媽媽要給我的？」我把筆記本翻了一下，裡面密密麻麻的寫了很多字。「是媽媽的日記嗎？」我很興奮的問老爸。

「不是。裡面都是妳媽媽的研究心得，寫了很多關於藝術家的生平，我想妳會很有興趣的。」

手裡拿著書，我真的感動到很想哭，因為我知道那是媽媽的心血，恨不得馬上就找個安靜的地方，坐下來好好看看媽媽的筆記。

下午老爸在翡冷翠某個大學演講，因為要等他，我被帶到一棟外牆爬滿樹藤的建築物裡。那顯然是個很古老的圖書館，牆壁的書架延伸到快要接近天花板那麼高，要拿書還得爬上很高的移動式樓梯，我在電影裡見過這種圖書室，可是現場看到還是覺得

很壯觀。正當我拉起裙子，想要爬上那個梯子的時候，突然間「砰」的一聲巨響從走廊盡頭傳來。

「應該是某本書掉在地上的聲音吧！」身旁其他人大概跟我想的一樣，被嚇了一跳之後，還是若無其事的繼續做自己的事。可是一直跟在我身邊的呱呱和咩咩卻頭也不回的往那聲音的來處跑去，我也只好跟著牠們去看看到底怎麼一回事。

就在走道的盡頭，我看到一本書靜靜的躺在一扇半開著的房門前面，可是卻沒看到任何人在那裡。我走近一看，「那不是媽媽的筆記嗎？怎麼會跑到這裡來了呢？」我還在覺得奇怪的時候，呱呱和咩咩竟然喵叫了幾聲，然後就一溜煙跑進那扇門裡面去了。

「呱呱、咩咩，你們不要隨

便亂跑進去別人的房間啦！趕快出來！」我小聲的叫著，怕吵到別人。

等了好幾分鐘，門裡面一點動靜都沒有，也沒聽到呱呱和咩咩的聲音，我開始擔心了起來，心想也許那房間裡什麼都沒有，呱呱和咩咩說不定早就從房間裡的窗戶跑出去了，於是我當下就決定要進去看一看。

推開門，我簡直不敢相信我的眼睛，因為出現在我面前的，竟然是一片蔚藍的晴朗天空！一陣陣青草香撲面而來，我發現自己竟然站在一個小山丘上。我想回頭，可是剛剛那扇門卻消失得無影無蹤了。「難道我是在作夢嗎？」我捏了捏自己的臉，「好痛！不是作夢？那我是在什麼地方啊？」就在覺得很納悶的時候，我發現有個穿得很奇怪的男孩正蹲在前面不遠的地方，我走到他

面前，正要開口問他，卻看到他很專心的要拔掉一隻蜻蜓的翅膀。

「請問……你可以告訴我這裡是哪裡嗎？」我試著問他。

他彷彿沒聽見我似的，一邊把蜻蜓的翅膀拔了下來，一邊還念著：「這麼薄薄的兩片翅膀，怎麼可以讓蜻蜓飛起來呢？我要把這翅膀裝在我的變色龍身上，看看牠會不會飛起來！」

看到他一點反應也沒有，我只好提高音量大聲問：「請問！這裡是哪裡啊？」

他嚇了一跳，站了起來。

「是誰？」他驚訝的問，還一邊環顧四周，像是在找什麼東西。

我心想，他不會是看不見我吧！便走到他面前大聲回答：「我是小Q，那你是誰？」

「我是里奧納多。如果妳要跟我打招呼，就不要躲起來，這

樣很沒禮貌耶！」

「躲起來？我就站在你面前啊！」我回答得更大聲了。

「妳在我面前？可是我並沒有看見妳，難道妳能夠把自己隱形起來嗎？」奇怪的是，他聽起來一點都沒有覺得害怕，反而好像有點興奮。

「你真的看不到我？我也不知道這是怎麼一回事，我剛剛還在翡冷翠的一座圖書館裡，開了一扇門之後，就跑到這裡來了。你可以告訴我這裡是哪裡嗎？」

「這裡是文西鎮，可是從翡冷翠騎馬到這裡都還要一整天呢！妳卻開了一扇門就到這裡，而且還變成隱形人，真是太奇妙了。妳可以告訴我妳是怎麼做到的嗎？可以的話我也想要試試看！」

騎馬要一天？我從來沒聽過人家這樣形容距離的，不過應該

還不算太遠吧！說不定等我回到翡冷翠，一切就會恢復正常了！雖然我也很想知道到底為什麼這種事會發生在我身上，可是回到老爸身邊應該是眼前最重要的事。

「謝謝你，里奧納多，我真的沒辦法告訴你我到底是怎麼做到的，因為我自己也搞不懂。不過如果你告訴我翡冷翠要往哪個方向走，我會很感激你的。」

「妳也不知道為什麼？真是太有趣了！這樣吧，不如我陪妳回翡冷翠，我真想看看妳說的那扇門是怎麼一回事，說不定我可以解開它的祕密呢！」瞧他越說越興奮，真是個奇怪的男生。普通人遇到這種事一定覺得自己遇到鬼了，躲都來不及，他竟然那麼開心。不過，我開始覺得我可能可以跟他成為好朋友了。

「當然好啊！我也覺得回去

以後要好好研究一下到底這是怎麼一回事，多個人幫忙是再好不過的了！」

聽到我答應，里奧納多馬上把剛剛拆下來的兩片蜻蜓翅膀收到一個木盒裡，然後對我說:「那太棒了！我們現在就走吧！」

「里奧納多……你在哪裡……該回家吃飯了！」我們正要啟程，一個聲音由遠而近傳了過來。

「糟了，是我叔叔，看來這下跑不掉了。」里奧納多一臉遺憾的說。話還沒說完，一個高大威武的中年人已經來到了我們面前。

「里奧納多，你不是答應我中午以前會回到家嗎！你知不知道爺爺、奶奶和愛碧耶拉還在等著你開飯呢！」那人說完就迅速的把里奧納多拎走了，留下我一個人，超級錯愕的呆站在那裡。

「喂……先告訴我翡冷翠怎麼走啊……」我話還沒說完，已經看不到里奧納多和他叔叔的身影了。唉呀，至少也告訴我文西鎮的車站是在哪裡嘛！嗯？等一下，「文西」、「里奧納多」？總覺得好像在哪裡聽過？

里奧納多‧達文西！記得老爸跟我說過義大利人名字裡的「達」是「來自於」的意思，那麼里奧納多‧達文西就是「來自文西鎮的里奧納多」。不會吧！這名字不就是老爸告訴我的那個超有名的藝術家嗎？可……可是……他不是 15 世紀的人嗎？我突然想起了剛剛那兩個人的衣著打扮。天啊！我竟然跑到 15 世紀的義大利，而且還遇到達文西！雖然我還不確定剛剛那個里奧納多‧達文西就是那位偉大的藝術家，可是這下子我就算走三天三夜，也不可能從 15 世紀的文西鎮

回到 21 世紀的翡冷翠了。哇！我竟然可以像坐時光機一樣來到古代耶！雖然這個時候心裡有閃過「如果我永遠都回不去怎麼辦？」的念頭，可是，想到我可以穿越時空，就覺得實在是太帥了！

「喵──喵──」呱呱和咩咩的叫聲打斷了我興奮的情緒，我發現牠們倆並排坐在一棵大樹邊。對了！說不定我就像在 21 世紀的呱呱和咩咩一樣，是隱形的，那說不定也有人可以看得到我，就像只有我看得到牠們一樣。

當我正在想著該從哪裡開始玩的時候，卻看到里奧納多氣喘喘的跑回來。「小 Q …… 小 Q …… 妳還在嗎？」他對著空氣說。

「還在！」我回答。

「我怕妳一個人迷路了，反正別人也看不見妳，如果妳願意的話，要不要先跟我回家，我明

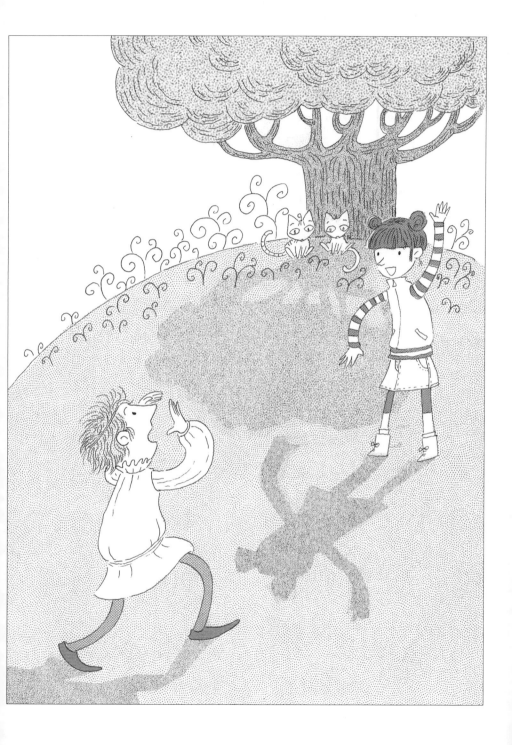

天再帶妳去翡冷翠。」我心想，反正一個人在郊外亂走也挺恐怖的，還不如先跟他去看看，於是就答應他了。

里奧納多和他叔叔走得很快，一路上又都是上坡的路，我幾乎要小跑步才能跟上他們，但是眼睛卻常常忍不住被路兩旁布滿橄欖樹、葡萄園和磨坊的鄉村景色吸引住，對我這個很少出門的城市小孩來說，這種地方根本就是外太空。我們經過了幾間房子聚集的地方，我猜想應該是到鎮上了，里奧納多他們家的房子就坐落在城堡的附近，那是一間有著美麗花園的石造大房子。

在門口迎接我們的是一個年輕美麗的孕婦，「里奧納多，你今天又發現什麼好玩的動物了嗎？竟然忘了回家吃飯的時間！趕快去把手洗一洗，大家都在等著你呢！」她微笑著說。

　　「媽媽，我今天真的遇到很奇妙的東西喔！」里奧納多向四周望了一下，應該是在找我吧！嘿嘿，我突然有一種當隱形人也很好玩的感覺。「肚子好餓，我先去洗手。」里奧納多在他媽媽臉上親了一下就跑走了。

　　我跟著里奧納多的媽媽和叔叔進了餐廳，發現他和兩個應該是他爺爺、奶奶的老人已經坐定位了。「法蘭契斯卡、愛碧耶拉趕快來吃飯，菜都涼了！」那個爺爺聲音超宏亮，我沒心理準備，被他嚇了好大一跳。

　　趁著他們在吃飯的時候，我在房子四周走走看看，一邊想著:「既然我是隱形人，那我到底要不要吃東西、需不需要上廁所、除了里奧納多會不會有其他人看得見我或聽得到我的聲音」之類的問題，還沒想到什麼答案，就發現呱呱和咩咩已經大剌

刺的在人家的床上睡了起來。看到牠們睡得很舒服的樣子，我也忍不住想去躺躺看，心想，反正我是隱形人，應該沒有人會發現吧。「唉呀！這枕頭怎麼這麼硬，15世紀的人都是拿石頭當枕頭的嗎？」我回頭想要看看這麼硬的枕頭是長怎樣，竟然發現我躺的不是枕頭而是一本書。「又是媽媽的筆記？這筆記本不是應該還在我的背包裡嗎？」實在太詭異了，我開始覺得剛剛發生的一切事情，可能跟這本筆記有關。我打開筆記本，驚訝的發現，裡面竟然只有一行字：

里奧納多‧達文西於 1452 年4 月 15 日星期六晚上十點半出生，生長於公證人家族。

里奧納多‧達文西！我果然猜得沒錯。可是奇怪的是，除了

這一行字，整本筆記本都變成空白的，媽媽寫的字都不見了！為什麼會這樣？

正當我覺得很難過的時候，耳邊傳來里奧納多在四處找我的聲音，「我在這兒呢！」我走到他旁邊回答他，他小聲的要我跟著去他的祕密基地。

我跟著里奧納多，開始仔細觀察眼前這個年齡應該跟我差不多的男生，他長得很帥，長長的睫毛，大大的眼睛，還有像籃球隊員那種身材，如果在學校應該會超級受歡迎吧！

拐了幾個彎，里奧納多帶我走進一個小小的房間。那房間很亂，而且有一股奇怪的味道，我仔細一看，才發現他在房間裡養了很多昆蟲，我害怕到很想當場暈倒。可是一想到我是隱形人，如果暈倒了里奧納多不就找不到我了，所以就努力撐著。

「小Q，快告訴我事情的經過！」

「里奧納多，你的生日是4月15日嗎？」里奧納多一關上門，我們兩個幾乎是同時開口問對方。

「哈……哈……哈……」我們同時笑了出來。

「看來我們都一樣猴急呢！」我笑著說。

「我已經忍很久了，我都不知道剛剛到底吃了什麼耶！」里奧納多一邊收拾出一個可以坐的地方一邊說。

「這裡是我的專屬祕密基地，沒有人會來，我們可以慢慢說，來，這裡給妳坐。」他真的是個很奇妙的人，看起來像個頑皮的野小孩，可是行為卻很優雅又有紳士風度。「既然妳也有問題要問我，女士優先，就讓妳先說吧！」

　　「謝謝。我知道你一定滿肚子的問題想問我吧！可是我猜你的問題我可能也回答不出來。」我決定先把我是21世紀來的和這件事的發生過程告訴他。

　　「哇……所以妳不只是穿越空間變成隱形人，而且還穿越了時間喔！」里奧納多出人意外的並沒有很驚訝的樣子，反而像是在努力思考什麼似的。

　　「你不覺得驚訝嗎?」我問他。

　　「當然會啊！可是我知道自然界裡真的沒什麼不可能的事，就像我一直都認為人類說不定也可以跟鳥一樣飛上天，只是要找到對的方法。同樣的，如果方法對了，要穿越時空也是有可能的事吧！只是我在遇見妳以前，並沒有想過這個問題就是了。」聽到他這麼說，我必須承認他真的是個一點都不輸給我的奇怪小孩，

我本來還以為大概只有我一個人，知道自己穿越了時空還那麼天不怕地不怕的。

「找對方法？你們 15 世紀的老師都是這樣教你們的嗎？」我用很佩服的語氣問他。

「老師？當然不是！奶奶幫我請的家庭老師教我的都是很無聊的東西，就像是拉丁文，平常根本用不到！」

「那你怎麼會有這種想法呢？」

「我自己想的啊。法蘭契斯卡叔叔告訴我，大自然就是我們最好的老師，只要仔細觀察，就能發現很多大自然的祕密！」里奧納多很得意的拿起他身邊一個裝滿土壤的瓶子，仔細一看有很多螞蟻在裡面。「你看，我發現螞蟻的生活其實很像軍隊，他們在地上挖洞，在地底下建立一個王國，然後有一些螞蟻負責出去尋

找食物來獻給螞蟻皇后，每隻螞蟻都過著非常有紀律的生活喔。妳不覺得我手上這個瓶子裡的世界就像一個城堡嗎？」

「真的耶！我從來都不知道還可以這樣看螞蟻呢！」我覺得很好玩，忍不住湊近瓶子看。

「是嗎？那你們21世紀的人都在學什麼呢？」里奧納多反問我。

「很多啊！國語、數學、英文、社會……除了在學校上課，下了課還要去補習班呢！不過我討厭補習，大部分的時間都待在圖書館看書。」

「補習班？什麼是補習班？為什麼要去補習班？」里奧納多不解的問我。

「嗯……該怎麼說呢？補習班就是去複習學校教過的東西，然後讓成績變好的地方。」這真是一個很難回答的問題。

「這樣啊……那我可以瞭解妳為什麼不喜歡補習班了，我也很討厭一直在重複學習一樣的東西。世界上有那麼多東西可以學，真搞不懂為什麼要一直學一樣的，這樣很浪費時間耶！」

「可是說真的，大概很少有人可以跟你一樣，天天接觸大自然，然後研究她的祕密；我們大部分都是從書裡或是老師那裡學東西的。」我說。

「小Q！」里奧納多突然站了起來，「妳不會是每天都待在房子裡面讀書，從來沒有好好接觸過大自然吧！」他嚴肅的問我。

「也不是從來沒有啦，老爸有時候會在假日硬把我拖去逛公園……」

「跟我來！我帶妳去認識這個世界！」我話還沒說完，里奧納多就迫不及待的走出去了。

就這樣，好幾天過去了，我

每天跟著里奧納多上山下海，玩得不亦樂乎。好像說得太誇張了點，但是對我這個都市小孩來說，在山坡上、小河裡跑來跑去已經是上山下海那種程度的事了。他真是個超級棒的玩伴，我們一起爬到樹上觀察蜂巢；一起抓青蛙，然後搶著去找牠發出嘓嘓聲的原因；我們還一起討論雲的形狀；霧為什麼會散掉；人為什麼會打噴嚏這些莫名其妙的事。我們常常同時間問了對方一堆問題然後一起哈哈大笑，說真的，我長那麼大還沒遇到過問題比我多的朋友呢！我玩得太開心，竟然把筆記本還有要確定他是不是那個達文西的事全都給忘了。

記得那已經是我到文西鎮的第五天，我們玩得累了，太陽也快要下山了，里奧納多忽然沉默了下來，指著一間小房子對我

說：「小Q，跟妳說一個祕密喔，那裡住著我的媽媽。」我看見他悲傷的眼神。

「你媽媽不是在你家而且正懷著身孕嗎？」我問。

「妳說愛碧耶拉？她是我父親後來才娶的妻子，我真正的媽媽叫做卡特麗娜，她已經嫁給別人了，現在住在那個房子裡。」

「那你為什麼不去找她？」

「她已經有了自己的家庭，而且我不想讓爺爺、奶奶和愛碧耶拉傷心。我五歲的時候才被帶回爺爺家住，他們都以為我那時候很小不會記得媽媽是誰，可是我知道因為媽媽的身分比較低，所以不能和爸爸結婚，我其實是爸爸的私生子。」

「對呀！他們大人都以為我們不懂事。」我覺得心有戚戚焉，「我老爸也以為我不記得媽媽了，可是我永遠都忘不了她在我

小時候生病過世的事情，我只是不想讓他難過而已。」

里奧納多露出驚訝的表情：「對不起，我不知道妳媽媽已經過世了。」

「沒關係，我並不覺得自己很可憐。因為我有一個連媽媽的分一起愛我的老爸。」說到這裡，我突然想起來現在老爸一定找我找得很著急，而我可能永遠都回不去了，想著想著我忍不住就傷心了起來。

「妳老爸真好，我爸爸很忙，根本沒空理我，總是在外面工作。不過我有法蘭契斯卡叔叔陪著我，還有爺爺、奶奶和愛碧耶拉媽媽關心我，我想我們應該都算是幸運的吧！」里奧納多沒發現我的傷心，但是卻很體貼的說著安慰我的話。

天色更暗了，遠方房子的燈一盞盞都亮了起來。因為想念老

爸，我開始努力想著該怎麼回去的方法，想來想去線索還是只有那本媽媽的舊書，我把書拿出來想要再仔細檢查一遍，卻發現除了原本那一行字，書上又多出現了一些字：

母親卡特麗娜，父親皮耶羅與其母親並沒有正式婚姻，小達文西在五歲時被帶到祖父安東尼奧家中長大成人。

這不就跟里奧納多剛剛對我說的一樣嗎？難道他真的就是那個偉人嗎？

「小Q，妳還好嗎？」里奧納多看我都不說話，擔心的問。

「我很好。只是我發現了一些事情。」我把書的內容告訴他，這下連里奧納多都開始覺得驚訝了。

「這麼說，只有妳已經知

道、而且是關於我的事，才會在書上出現。那麼妳會出現在這裡而不是別的時空的原因，一定也就是因為我囉！可是我跟妳應該沒有任何關係啊！真是奇怪！」

對了！既然這是我媽媽留下來的書，說不定這件事也在她身上發生過。「里奧納多，你以前有遇到過像我一樣的隱形人嗎？」

「沒有。」里奧納多很肯定的告訴我。

「真可惜……猜錯了。」我本來還想說會不會是媽媽要我來這裡和她見面呢！「但是我猜想我能不能回去見老爸的關鍵一定就在你身上！」

聽到這些話，里奧納多很有義氣的對我說：「如果真的是這樣，小Q，妳想要知道什麼關於我的事就儘管問吧，我一定會幫助妳找到回到妳老爸身邊的方法的。」

「謝謝你，里奧納多。」能夠在15世紀交到一個這樣的朋友，我真的很感動。

「天黑了，我們先回去吧！不然愛碧耶拉又要念我了！」里奧納多邊說邊帶我抄一條靠近葡萄園的近路回家。

屋子裡燈火通明，我們從很遠的地方就看得到。原本以為迎接我們的會是熱騰騰的飯菜，可是屋子裡卻傳來一陣陣的吵雜聲，很多人進進出出，而且表情都是一臉緊張的樣子。「愛碧耶拉夫人終於要生了！」我聽到一個女人低聲說著。里奧納多也聽到了，便急急忙忙衝進屋裡去，我趕緊跟著他，卻看到他被一個高大的男人擋在門外。

「里奧納多，家裡忙成一團，你竟然玩到現在才回來，都已經這麼大了，還像個孩子一樣不懂事。果然把你留在家裡，成

天跟著法蘭契斯卡到處跑，是個錯誤的決定。」

「爸爸，今天是我自己要出去玩的，你不要責怪叔叔。你不在的時候，叔叔教了我很多事情。」

「是嗎？」他爸爸一臉懷疑。

里奧納多用力點點頭。

「那麼你的拉丁文和《聖經》都讀熟了嗎？雖然我不強迫你要跟我一樣繼承家裡的事業，當個受人尊敬的公證人。但是，我可不希望被人家笑說我的兒子是個文盲、鄉巴佬啊！」

里奧納多的頭低了下來，小聲說：「學拉丁文和讀《聖經》又沒有用，而且很無聊……」

「什麼沒有用！現在哪個有知識、受人尊敬的人不會拉丁文？那可是身分地位的象徵！如果不會拉丁文，你怎麼看得懂以前希臘羅馬時代留下來的那些經

典？怎麼當個有學問的上等人呢？」里奧納多的爸爸一副快要發火的樣子。

「我才不要當個像家教老師一樣只會背書的書呆子！我問他的問題他都回答不出來。」

「你的那些問題誰回答得出來啊？什麼人能不能學會說動物的話，能不能走在水裡又可以呼吸，這些莫名其妙的事情，你怎麼能怪老師不會呢！真是太不像話了。你現在馬上給我回房去好好反省一下，沒有我的命令不准出來！」

「可是……愛碧耶拉媽媽聽起來好痛苦的樣子，我想要在這裡等她。你可以明天再罰我嗎？我保證我一定乖乖待在房間裡，哪裡都不去！」里奧納多竟然這樣回答他已經氣得臉紅的爸爸。

聽到里奧納多這樣說，他爸爸突然想起來愛碧耶拉還在生小

孩，「算了，現在最重要的是祈禱愛碧耶拉順利生產，你想要在這裡等就隨你吧！」

　　房門裡的叫聲越來越痛苦的樣子，里奧納多和他爸爸沒有再說話，兩人都很擔心的坐在門外等。看到這個情形，我覺得很奇怪，生孩子不是應該是一件開心的事嗎？為什麼他們那麼擔心呢？難道在古時候生孩子是很危險的事嗎？就在我想這些問題的時候，房裡的聲音突然停止了，四周變得好安靜。一個女僕走出房門，哭著說：「夫人她難產……過世了。」

　　愛碧耶拉的去世，讓家裡每個人都很難過，里奧納多整天都把自己關在祕密基地，他像是要把悲傷用筆發洩出來似的，不停的在紙上畫了一張又一張愛碧耶拉的素描，有的是她的臉，有的只有畫她的手或頭髮。我坐在他

身邊，一句話都沒有說，因為我知道這種失去母親的悲傷，說什麼安慰的話都沒有用，我能做的，就是默默的陪著他。

看著里奧納多畫出來的東西，我真的好驚訝，每一張都像是有模特兒坐在前面讓他畫一樣，栩栩如生。不管是哀傷的眼神，還是甜美的笑容，里奧納多一定是把愛碧耶拉的每一種樣子都刻在心裡面了吧！我真希望自己也能像他一樣記得住媽媽生前的一舉一動，而且還能把心裡想的用筆畫出來。

時間一分一秒的過去，里奧納多終於停下手中的筆，對我說：「小Q，謝謝妳這麼有耐心的陪著我……我想去一個地方，妳陪我去好嗎？」他拿著那些素描走了出去。

我們來到了亞諾河邊，我眼睜睜的看著里奧納多把那些畫燒

成了灰燼，然後灑進河裡，心裡覺得好可惜，「里奧納多，你為什麼要把你辛苦畫好的畫燒掉灑進河裡呢？」我忍不住問他。

「記得我十歲的時候，看過河水把整個城市都淹沒了，從那時候起我就知道水的力量遠遠超過我們人類的想像。我想要把愛碧耶拉媽媽和我那個沒機會來到這個世界的弟弟或妹妹交給河水，希望那股力量能把他們帶到任何他們想去的地方！」

「原來是這樣。」里奧納多總是能說出令我想像不到的答案。

「可是你畫得那麼好，我只是覺得燒掉有點可惜。」

「是嗎？可能是我平常就有把觀察到的東西畫下來的習慣，練習多了，就畫得還可以吧！」

「只是這樣？你沒有學過畫畫嗎？」只是這樣？這種屬害的程度不可能只是自己學會的吧！我

心裡想。

「沒有啊！不過我去璐西亞奶奶娘家的製陶工廠的時候，那裡的工人叔叔有教我在陶器上畫過圖案就是了。」

「那你真是有天分，難怪會變成一個偉大的畫家！」

「真的嗎？我倒是沒有想過我會變成畫家。」里奧納多淡淡的說。

「真奇怪，你聽我這樣說，難道不想問我你以後會變成什麼樣的人嗎？」這件事我已經覺得奇怪很久了，像他這麼好奇的人，竟然都沒有問我他自己以後的命運會是怎麼樣！

「雖然我猜想妳說不定可以預知我以後的命運，可是我並不想問妳。因為如果都知道了，那我的人生還有什麼好玩的呢？這也是我都沒有問妳關於妳那個年代的事的原因。因為我相信，只

有用自己的眼睛確認過的事，對我來說才是真實。如果有一天，我能夠跟妳一樣到別的年代去看看，那我一定會想盡辦法去了解在那裡發生的事情。」

聽到他這番話，我真的很難相信他跟我差不多年紀。就在我還一天到晚躲在圖書館看童話故事的時候，他已經有一套自己對這個世界和自己人生的想法了！

「我真佩服你這種面對世界的勇氣！」我真心的對他說。

「其實我也從小Q身上學到很多東西喔！」

「是嗎？我真的有你可以學習的地方嗎？」

「是啊！我本來覺得書上和老師教的學問很沒用，可是我發現妳把讀過的東西，都變成自己的知識。和妳聊過天就知道妳懂的事真的很多，也很有自己的想法，我真的很高興可以認識妳！」

聽到他這樣讚美我，我開始覺得有點不好意思。「沒有啦……我只是知道比較多好玩的故事而已，還是你比較厲害！」

「我們這樣互相誇獎對方，有點好笑耶！」里奧納多終於露出了笑容。

「哈哈哈……說的也是。」

我們在河邊聊了很多關於水的事情，我還跟他講了鐵達尼號的故事。里奧納多說他知道一個地方，那裡有很多奇怪的洞穴，問我要不要跟他一起去探險。

「當然好啊！」我仗著自己是隱形人天不怕地不怕，想都不想就跟他一起去。

我們走到一個洞穴前，裡頭又溼又暗，吹著讓人毛骨悚然的風。

「你怕嗎？」我問里奧納多。

「怕呀！可是又覺得很興奮，感覺很複雜。」里奧納多的聲

音有些發抖。

「我也是很怕，可是又很想知道裡面有什麼東西。」

「那我先進去好了！」里奧納多對我說。

「不行！還是我先進去比較好，因為我是隱形人，如果真的遇到什麼危險的事，我不會受傷，又可以先警告你。」我很堅持要先進去。

「好吧，妳說得很有道理。那妳要小心一點喔！」

我鼓起勇氣走進那個陰暗的洞穴，洞穴的牆壁溼溼的，好像還長了一層摸起來像青苔的東西。越走向裡面就越暗，幾乎快要伸手不見五指了！

「小Q，妳還好嗎？有看到什麼嗎？」里奧納多在外面大聲的喊。

「還好！裡面真的很暗，不過還沒遇到什麼東西。」我一邊回

答他一邊再往前走。過了不久，前面突然出現很刺眼的光線，我猜我可能到了洞穴另一邊的出口了。「里奧納多，這個洞穴好像很短耶！你快進來看看！」我回頭叫他，可是等了很久卻沒有聽到回答。我繼續朝著亮光前進，卻在盡頭發現一個半開的門，光就是從那裡透進來的。「那不就是翡冷翠圖書館裡的那扇門嗎？」我可能找到回去的路了，可是里奧納多還在等我呢！「不行，我要先跟他說一聲才行。」我想要往回走，可是路卻不見了，這下我沒得選擇，只能往前走。

推開門，果然跟我想的一樣，我回到翡冷翠的圖書館了。我用最快的速度跑向老爸演講的禮堂，卻在圖書館門口撞見他。

「老爸，我好想你喔！」我衝上去一把抱住老爸。

他很驚訝的看著我，「小Q

怎麼了！老爸不是才離開兩個小時嗎？」什麼！才經過兩個小時！可是我在里奧納多他們家待了很多天耶！

「反正我就是想你嘛！」

老爸對我笑了笑，拉起我的手說:「好吧，那我把明後天的行程取消，從現在開始就陪著小Q來個父女檔義大利探險之旅好不好？」

「哇……太棒了……那我們現在就走吧！」

「妳不用帶妳的呱呱和咩咩嗎？」老爸問我。

「喔……牠們已經回家了！」

老爸不解的看著我，「我真是搞不懂妳的世界！」

我神祕的笑了笑，「有時候連我自己都搞不太清楚呢！」

2 翡冷翠的發現之旅

　　我越想越覺得沒有道理，事情絕對不可能就這樣結束，因為我相信每一件事情的發生，都一定有它的原因和結果。但是關於我不小心跑到 15 世紀和里奧納多‧達文西交了朋友這件事，我既不了解發生的原因，也還沒有得到什麼結果。

　　其實我回到翡冷翠的圖書館之後，就告訴了老爸這段奇遇，他要我帶他去看看那扇門還在不在，可是卻怎麼也找不到。我本來以為這下老爸一定不相信我了，可是他卻反而嘆了一口氣說：「果然還是只有小 Q 才行！」我覺得這句話很奇怪，好像他早就知道我會遇到這件事一樣。

　　「老爸，你早就知道了嗎？」我驚訝的問他。

　　老爸搖搖頭說:「不是我,是妳媽媽。她交給我那本筆記的時候跟我說,小Q一定能從這本筆記裡得到比她更多東西,因為妳從小就是個比別人都好奇,而且會自己去找答案的孩子。」

　　「所以……媽媽也遇到過這種事囉?」

　　「我沒有聽她提起過像妳的這種經驗,但是她曾經跟我說,那本筆記本是她在一座古老的圖書館找資料時發現的,她本來以為那是圖書館的收藏,並沒有帶走它。可是後來筆記本卻一直出現在她面前,她覺得很好奇,就忍不住在上面寫了字,後來發現那竟然是一本『真實之書』,只有她自己求證過的事,才能記在筆記本裡,如果是假的事,就算寫上去了,也會馬上消失。我拿到筆記之後,雖然看過好幾遍妳媽媽寫的內容,而且試著在筆記

本上寫字，卻怎麼樣都寫不上去。我猜想，這本筆記並不是每個人都能使用的吧！」

聽到老爸這麼說，我趕快把筆記本拿出來，打開一看，果然裡面出現的，都是我在里奧納多身邊時知道的事，其他部分還是一片空白。

我把這個情況告訴老爸，他對我說，也許媽媽希望我多認識里奧納多‧達文西這個偉人，從他身上學到一些她來不及自己教我的事。

「里奧納多‧達文西是妳媽媽生前最欣賞的一位藝術家，她老是說達文西是歷史上對世界最好奇的人，所以他也是讓她最想好好研究的人。」老爸說。

「里奧納多真的是個令人摸不透，卻又讓人很想搞清楚他在想什麼的人！」經過那一段奇遇，我很同意媽媽的說法。

　　「那妳就趁這次旅行，多去看看他留下來的作品吧！也許，妳也可以像媽媽一樣，利用筆記本，好好認識這個人。然後了解媽媽想要讓妳知道的到底是什麼。」老爸建議我這麼做。

　　「嗯……我也是這樣想。」我心裡其實已經有點知道媽媽為什麼要我去認識里奧納多・達文西，只是距離完全明白，還有很多功課要做呢！

　　隔天就要和老爸來個「達文西發現之旅」，可是我已經迫不及待的跑到書店去，買了一本裡面有很多漂亮圖案的偉人傳記。其實在一回到翡冷翠之後，我就想馬上衝到圖書館去找有關里奧納多・達文西這個人和他那個時代的資料了，這種感覺就像是在看完了《火影忍者》以後，就會想要多了解日本忍者的事情一樣。何況我可是剛剛從那個時代

回來耶！可惜的是停留的時間太短，又和里奧納多整天到郊外去「認識大自然的祕密」，根本是玩瘋了，都忘了好好去觀察一下那個時代，簡直就像是回到白堊紀*，卻忘了去看恐龍。我不敢相信，從小就是好奇寶寶的我，竟然除了和里奧納多玩，什麼都沒有注意到。要不是圖書館沒有在晚上開放，我可能會求老爸陪我整個晚上都待在那裡找資料。

　　我連澡都沒洗，就滿心期待的開始看那本傳記。從目錄上看起來，這本書是從里奧納多的童年開始寫，我猜我讀起來一定很有親切感吧！可是才剛開始看第一章，我的眉頭就已經皺起來了。

放大鏡　　*白堊紀　地質時代中生代之末紀，距今約一億四千萬年前，結束於七千萬年前，為爬蟲類全盛期，海陸空皆有。因這個時期歐洲西部地層主要為白堊沉積而得名。

　　「書上寫的跟我經歷過的好像不太一樣耶！這上面寫說里奧納多的媽媽很早就死掉了，可是里奧納多有指給我看過他媽媽住的地方，他媽媽明明就是另外結了婚，還住在離他們家不遠的地方啊！」我轉頭問正在沙發上看書的老爸。

　　老爸笑了笑說：「這很正常啊！因為並不是每個作者都會很仔細的求證每一件他寫出來的事情；而且有時候因為立場的不同，就算寫的是同一件事，不同的作者也會寫出完全不一樣的東西。」

　　「不會吧！那我怎麼知道哪個作者是說真的，哪個作者是寫假的？」這件事對於愛看書的我來說，實在太可怕了。

　　「所以這就要靠我們讀者自己的智慧去判斷了！中國古時候有一句話『盡信書不如無書』，

就是告訴我們，如果妳讀一本書就完全相信那本書所寫的東西，那還不如不要讀書，因為妳知道的可能是錯的。」

聽了老爸這一段好有哲理的話，我突然想起來，里奧納多也曾經跟我說過，他認為只有用自己的眼睛看過，用自己的腦子想過的，才有可能了解真正的道理；那些只會背書的人，一點都不值得尊敬。想不到他跟我的年紀差不多，竟然就已經領悟到爸爸說的那個道理，真是太厲害了！

「就是說，當我們看書的時候，也要抱著懷疑的態度，要用自己的腦袋想想看，那是不是值得學習的，對不對?」。

「果然不愧是我們家聰明的小Q小姐，一點就通！」老爸過來摸摸我的頭。「那妳想到要怎麼用自己的方法認識里奧納多‧達

文西了嗎?」

「我知道光看一本書是不夠的!」我用力點點頭,拿起那本剛買來的傳記,「但是我想每本書都會給我一些線索,只是我要自己去判斷什麼是我要的。」

老爸好像很滿意我的答案,笑了笑,「那我不打擾妳看書了,不過別看得太晚,因為明天的行程很精彩喔!」

一大早就被老爸從床上挖起來,雖然很痛苦,而且昨天看書看太晚,熊貓眼超嚴重,可是我的心情還是很興奮。因為根據我昨天看的那本書,里奧納多在愛碧耶拉媽媽、他爺爺、奶奶都相繼去世以後,就跟著他那個當公證人的爸爸搬到翡冷翠來了,從十幾歲一直住到他三十歲的時候,才到北方的大城市米蘭去發展,這個城市可以說是他長大的地方。記得老爸跟我說過,義大

利政府對翡冷翠的古蹟保護得很好，現在城市的樣子，和15世紀的時候，並沒有非常大的改變。也就是說，我可以看到很多里奧納多在五百年前看過的東西。所以不用老爸催我，我大概十分鐘就已經準備好可以出門了。

「今天會有一個神祕嘉賓跟我們一起去逛翡冷翠喔！」老爸在下樓的時候告訴我。正當我要問老爸神祕嘉賓是誰的時候，電梯門「噹」的一聲打開了，我聽到一個熟悉的聲音。

「早安，我可愛的小Q小姐。」

「哇……克拉克叔叔！你怎麼會在這裡？」出現在我面前的竟然是媽媽以前在大學教書的同事，他是我最喜歡的大人之一，因為他每次來我們家都會帶一個很棒的故事當禮物說給我聽。

「我剛好也在翡冷翠做研

究，聽到小Q說要來一個達文西發現之旅，馬上就跟妳老爸報名參加了！」克拉克叔叔笑著說。

「太棒了！有克拉克叔叔在，比帶著十本書還有用呢！」因為我知道克拉克叔叔跟媽媽一樣也是藝術史學家。

「我們趕快出門吧，烏菲茲美術館的預約時間快到了！」老爸催促著我們。

夏天的翡冷翠很熱，而且到處都是觀光客。原本想要悠閒的漫步在翡冷翠街道上緬懷古人的我，一出門就被潑了冷水。

「15世紀的翡冷翠一定沒有這麼擁擠吧！」我覺得有一點遺憾。

「那可不一定喔！」克拉克叔叔說:「翡冷翠在15世紀的時候，就已經是歐洲很重要的大城市了。那時候的翡冷翠住滿了商人、富豪、銀行家、藝術家等等各式各樣的人，而世界上最流

行、最新奇的事物也都集中在這裡。妳想像一下，像這樣熱鬧非凡的城市，一定也有很多從別的地方來的商人或是旅客吧。說不定里奧納多在路上遇到的觀光客比妳還多呢！」

「那我敢說他剛來到這個城市的時候一定會很驚訝，因為他是在文西鎮那個寧靜小鎮長大的啊。」我忍不住幻想起他剛到翡冷翠的樣子。「像他那種什麼事都要自己弄清楚的人，一到了這個充滿新奇事物的大城市，一定忙得不亦樂乎！」

克拉克叔叔點點頭，笑著說：「是啊！有一個叫瓦薩里的史學家為里奧納多寫了傳記，裡面提到說里奧納多剛到翡冷翠的時候，他的爸爸皮耶羅幫他請了家教，可是他卻成天往外跑，對什麼都很感興趣，一下子黏著數學大師，一下子又跑去學音樂。雖

然他常常都只學了一下子，就又被其他的東西吸引過去，可是卻總是在短時間之內就把一件事學得非常好。他爸爸覺得他這種個性很不適合繼承家業當公證人，於是就決定為里奧納多找一個適合他的工作。他知道他的兒子在藝術方面似乎很有天分，就帶著一些里奧納多平常畫的素描和小作品，去見當時翡冷翠最大工作室的負責人維洛吉歐。維洛吉歐看了那些作品，覺得里奧納多很有天分，就決定讓里奧納多到他的工作室學習。」

「誰看了都會覺得他是個天才吧！」我想起里奧納多畫的素描。

「可是他到了維洛吉歐的工作室真的會乖乖學習嗎？我覺得里奧納多小時候跟我們家小Q很像，一看到什麼新鮮的東西，馬上就有一堆問題，那個維洛吉歐

當他的老師也會被他煩到很頭痛吧！」老爸一副很有感觸的樣子說。

「老爸，人家六年級的老師只是說我『打破砂鍋問到底』，又沒有說我很煩，你不要自己亂猜啦！」

「哈哈哈……到底他老師有沒有覺得很煩，我不清楚。」叔叔笑著說：「只是，從結果看起來，里奧納多好像在他的工作室裡學得很開心呢，別人在工作室裡學習，通常都只待了幾年，學成就自立門戶去了；可是里奧納多在維洛吉歐的工作室裡，一待就是十二年。而且他在二十歲的時候就已經成為大師了，卻沒有搬走去成立自己的工作室。我想，如果他的老師不喜歡他，一定不會讓他待那麼久吧！」

我回想起里奧納多和他爸爸的關係，覺得說不定是他不想搬

回去和爸爸住呢。記得書上說他爸爸在愛碧耶拉媽媽死後沒多久，就又娶了一個年紀跟里奧納多差不多的新娘。而且他爸爸一生共娶了四個妻子，生了十二個小孩，還不包括里奧納多的親生媽媽喔！或許里奧納多覺得那種一直換媽媽的家，並不是他想要的，「說不定里奧納多是不想回家呢？」我對叔叔說了我的看法。

「嗯……也許他對家的觀念真的跟平常人不一樣吧！因為在他的一生當中，他沒有結過婚，也常常沒有固定的住處，到了最後也是死在別的國家。」

聽到克拉克叔叔這麼說，我突然覺得很難過，「里奧納多一定很寂寞吧！」我想起了他媽媽過世的時候他悲傷的樣子。

克拉克叔叔安慰我說：「其實也很難說，因為後來里奧納多有一些弟子和朋友，無論他到哪都

會跟著他。說不定對里奧納多來說，他們就像是他的家人一樣呢！而且，就像他自己說的，他覺得當自己一個人的時候，是百分之百屬於自己，可是如果有人作伴，那就只有一半是屬於自己的，另一半要陪著別人。而且作伴的人越多，能屬於自己的部分就越少。所以妳不用替他太傷心，他很清楚自己什麼時候想要朋友，什麼時候想要自己一個人。」

「像他那樣的人，就算是孤獨，也是自己的選擇吧！」老爸說出了這一句很有哲理的結論，我衷心的希望，事情真的就像叔叔和老爸說的那樣，不然里奧納多就太可憐了。

一路上，我們看到了很多古蹟，我注意到克拉克叔叔跟我介紹那些別墅或是教堂的時候，都會提到「梅迪奇家族」，我猜他

們應該是很有錢的家族，不但有私人的別墅，還有自己的禮拜堂。

「叔叔，梅迪奇家族很有錢對不對？」

「沒錯。」叔叔好像早就知道我會問一樣，回答得超級快速：「不過他們可不是普通的有錢人，他們在14世紀之後，就成為這個城市實際上的統治者。」

「哇！梅迪奇家族有錢到可以買下一個城市喔？他們是做什麼的，怎麼會這麼有錢呢？」

「這個家族很屬害喔，他們本來只是農民，後來做生意做得很成功，接著又開銀行，變成歐洲最大的銀行家，於是累積了很可觀的財富。可是，他們並不是花錢把翡冷翠從別人手上買下來喔！翡冷翠從11世紀末就已經是一個獨立的城邦，有自己的政府、軍隊，由人民自己組成執政

團，管理這個城市。梅迪奇家族的大家長在有錢之後開始從政，後來才被選為執政官。」

「難怪剛剛叔叔說翡冷翠是一個商業重鎮，因為它是由商人統治的嘛！」我真是恍然大悟。

「不但是商業上受到梅迪奇家族影響，」叔叔補充說：「也因為梅迪奇家族的統治者們對藝術文化的喜好和支持，常常贊助那些有天分的畫家、雕刻家、哲學家、音樂家、詩人等等，才使得翡冷翠變成一個到處都有藝術作品的美麗城市喔。」

「這樣說起來，梅迪奇家族對翡冷翠的發展真的有很大的影響。不知道里奧納多認不認識他們？」

「據說里奧納多在離開維洛吉歐的工作室以後，跟梅迪奇家族的羅倫佐一起住了一陣子，羅倫佐還特別把一個花園留給里奧

納多做創作。可是這件事情，並沒有留下任何作品當證據，所以沒有人可以確定這件事一定是真的。」

看到我很納悶的表情，叔叔又繼續說:「但是可以確定的是，梅迪奇家族是里奧納多的老師維洛吉歐的大主顧，而且里奧納多的父親皮耶羅也跟梅迪奇家族有過生意上的往來。」

「如果他的老師和爸爸都和梅迪奇家族很熟的話，那里奧納多為這個家族做事，也應該不是不可能吧！」

「而且，里奧納多在二十幾歲的時候就已經是一個很出名的藝術家了，就算他沒有自己去找梅迪奇家族當贊助人，想必梅迪奇家族也一定不會放過里奧納多這個才華洋溢的年輕藝術家吧！」

老爸看著我和克拉克叔叔討論那麼久，忍不住說:「看來研究

里奧納多，真的不是個簡單的工作啊！」

「老實說，他可真的是個謎樣的人物。留下的作品很少，目前能確定是里奧納多‧達文西的真跡才不過十幾件。好不容易找到他的手稿，可是他在手稿裡面卻很少提到自己的事。我們也只能靠著一點一點的資料慢慢把他的一生拼湊出來。」

「既然有關他的作品那麼少，大家對他的認識又不多，為什麼後代的人還是認為他是歷史上最厲害的天才？」

「這個問題叔叔要賣個關子，等到妳看過了他的作品和他的手稿，我才要回答妳！」叔叔一臉神祕的說。

說著說著我們已經過了維奇歐橋，來到了著名的烏菲茲美術館。一點都不令人意外，這裡也是梅迪奇家族捐給翡冷翠的。聽

叔叔說，「烏菲茲」其實就是辦公室的意思，因為這裡以前是梅迪奇家族用來辦公的地方，他們家族為了展示自己的藝術收藏，後來才改成美術館。

因為事先預約的關係，我們不用排隊就直接進到美術館裡去。雖然裡面有很多很棒的藝術品，可是克拉克叔叔說如果要一幅一幅看，一整天也看不完，所以就帶著我們直接走到一幅達文西的作品前面。

「據說這幅圖是由里奧納多和他老師維洛吉歐一起完成的，叫做『基督受洗』。」叔叔對我和老爸解說。

「既然是一起畫的，那里奧納多畫的是哪一部分？」這次問問題的竟然是老爸。

「是跪在左下角，穿著藍色袍子的那個小天使。」

聽到叔叔這麼說，我和老爸

同時把注意力轉到那個小天使身上，不知道是不是心理作用，我覺得跟旁邊他老師畫的其他人物比起來，里奧納多畫的可愛多了，而且動作也好像比較自然。

「老師不是應該比較屬害嗎？可是我覺得里奧納多畫的比較好耶！」我問叔叔。

「哈哈……妳真是很老實的孩子。這就是『青出於藍』啊！有人說他老師自從畫完這一張，就再也不動筆畫畫了，原因就是他也發現，他的弟子已經超越他了。」

「那他老師不是很沒面子！」

「沒有那麼嚴重啦……而且維洛吉歐最屬害的本來就不是畫畫，而是雕刻和金工。」

「畫得這麼好還不算精通？那我還真想看看他雕刻和金工的作品，到底好到什麼程度。」老爸忍不住讚嘆起來。

「其實，對於里奧納多來說，能夠進入維洛吉歐的工作室學習真的是很幸運的事。因為維洛吉歐不但會畫畫、雕刻、鑄銅、建築、設計各種宴會及服裝，製作樂器、製造外科手術工具，而且還精通透視法和解剖學，對於里奧納多來說，維洛吉歐應該是最能滿足他求知慾的老師吧！而且他的工作室接受的各種委託案多到做不完，連助手都是有名的藝術家，可見得里奧納多是在當時最頂尖的環境中成長的。」

「哇！這就難怪他會乖乖在維洛吉歐的工作室待那麼久了，基本上他的老師就是個挖不完的寶藏了嘛！」我覺得里奧納多真是幸運。

就在這個時候，老爸提出了一個問題：「透視法我可以理解，但是為什麼藝術家還要會解剖

呢?」他一臉不解的問。

　　「因為他覺得，要畫出或者雕刻出好的人像，就應該要瞭解人體的每一個部分，而解剖學就是徹底了解人體最直接的方法。」

　　「原來現代人用人體模特兒來練習素描，文藝復興時代卻是直接把人的身體切開來觀察，想不到要當藝術家還要很有膽量才行。」

　　聽到叔叔和老爸的對話，我覺得這真是太不可思議了，我實在不能想像里奧納多拿著刀子解剖屍體的樣子。「里奧納多不會也跟他老師學了解剖學吧?」我問叔叔。

　　「他在這方面不但不輸維洛吉歐，還超越他老師很多呢！根據他留下來的手稿，他至少解剖過三十幾具屍體，他發現了很多幾百年以後人們才發現的人體祕密。聽說他為了要解開眼睛的祕

密，想要解剖眼睛，可是因為眼睛實在太軟了很難切開，他就想了一個從來沒有人用過的方法，把眼睛用開水煮到變得有點硬硬的時候再解剖。」

天啊！這應該是克拉克叔叔跟我講過最噁心的故事了！「原來里奧納多長大以後變成這麼殘忍的人？」我實在不想相信。

「叔叔倒覺得這不是殘忍。你知道嗎，里奧納多是個素食主義者，連動物都不吃，怎麼算是殘忍呢？而且據說他常常在街上買下被關在籠子裡的鳥，然後放牠們自由飛翔。我覺得他應該是個很善良、很溫柔的人，只是求知的欲望讓他克服了對屍體的恐懼，所以他才能用這麼科學的態度去面對人的身體吧！」我和老爸聽完了克拉克叔叔的這番話，都忍不住敬佩起里奧納多的勇氣來了。

　　看完了里奧納多和他老師合作的畫，克拉克叔叔帶我們走到另一張畫前面，他說那是里奧納多大概二十幾歲的時候完成的作品，內容是大天使加百利來到聖母馬利亞讀經的地方告訴她，她肚子裡已經懷了耶穌基督的「天使報喜圖」。

　　「這又是《聖經》故事！為什麼里奧納多都是畫這種題材呢？」我覺得很奇怪。

　　「這的確又是宗教性的題材，可是這不是因為里奧納多特別喜歡畫這種故事，而是在那個年代，客人會委託藝術家畫的，大部分不是肖像畫就是宗教畫，都是屬於『實用』的東西。肖像畫就像照片，可以用來留作紀念；而宗教畫通常是奉獻給教堂的禮物，藉此對上帝表達他們的誠心，另一方面又可以炫耀自己的財富。」

「那藝術家們不能畫自己喜歡的東西嗎？像是風景畫或者是動物植物之類的。」

叔叔繼續補充說：「這是因為在文藝復興以前，並沒有所謂的藝術家，那些畫畫或雕刻的人，都被當成是工匠，他們的社會地位不高，所以雇主需要什麼，他們就做什麼。這種情形到了文藝復興時期，因為出現了很多有天分的人，努力創造出很多很優美的作品，才讓社會上的人開始覺得他們是富有創造力的設計師、藝術家，漸漸的才提高了他們在社會上的地位。像里奧納多就是藝術家地位提高的一個很好的例子，他交往的不是社會上最有權勢地位的人，就是最有智慧的大學問家。」

「可是既然地位提高了，他應該就可以畫自己喜歡的題材吧！我實在很難想像像里奧納多

那麼熱愛自然的人，沒有畫過風景畫。」

「小Q的觀察力很好喔！事實上里奧納多真的很可能是史上第一個畫單純風景畫的義大利畫家。他曾經用墨水筆畫了一幅風景的素描，也收藏在這個美術館裡，我們等一下就會看到。」

猜對的感覺果然令人很開心，「我就覺得他畫風景一定會畫得很好的嘛！」

「其實仔細看看這幅『天使報喜圖』，那個天使的翅膀就像鳥的翅膀一樣逼真，而且無論是遠方的風景或者是前方的花朵和草坪，都畫得像真的一樣。看起來妳那熱愛自然的朋友，已經把自己喜歡的東西都放進宗教畫裡了！」老爸很用力的看著那幅畫，然後這麼說。

「我現在知道小Q的觀察力是遺傳到什麼人了喔！」克拉克叔

叔笑著說。「其實，在文藝復興時代的藝術家裡面，里奧納多真的算是十分『隨心所欲』的，不但是日常的風景，他有時候還會畫出根本不存在的東西，像是龍啊、怪獸之類的！他有一個很著名的故事：據說有一天里奧納多的爸爸皮耶羅拿了一個佃農的木盾給里奧納多，要他在木盾上畫一些可怕的東西，來嚇走田裡的入侵者。里奧納多想了很久要畫些什麼，最後他決定要畫一個像希臘神話裡的蛇髮魔女梅杜莎一樣可怕的怪物。他把盾帶到一個爬滿了綠色蜥蝪、蟋蟀、蛇、蝙蝠等等奇怪生物的密室裡。」

　　聽到這裡我忍不住叫了出來：「我知道我知道，那是他的祕密基地！」叔叔一臉不明白的看著我。

　　我心想，一解釋起來就講不完了，我還是先把故事聽完吧！

「沒事沒事，請繼續說。」我對叔叔說。

「後來他結合各種動物的不同部分創造了一隻怪獸，怪獸的雙眼冒火、鼻孔噴著毒煙，張著血盆大口，像是要把人活生生的吃掉一樣，恐怖極了。他花了很多時間畫這隻怪獸，連皮耶羅都已經忘了有這件事了，可是他還是通知他爸爸來拿木盾。當皮耶羅到了他的工作室的時候，里奧納多要他父親等一下，然後轉身把盾拿到畫架上，並且拉開窗簾讓光線直接照在盾牌上。他父親進到房間之後，一看到木盾上可怕的怪物，被嚇得倒退了好幾步。里奧納多很得意的說，看來這個盾已經達到嚇阻敵人的功效了！」

「好想看看那個盾喔！」我說：「一定很可怕。」

「他爸爸一定沒有把盾拿給

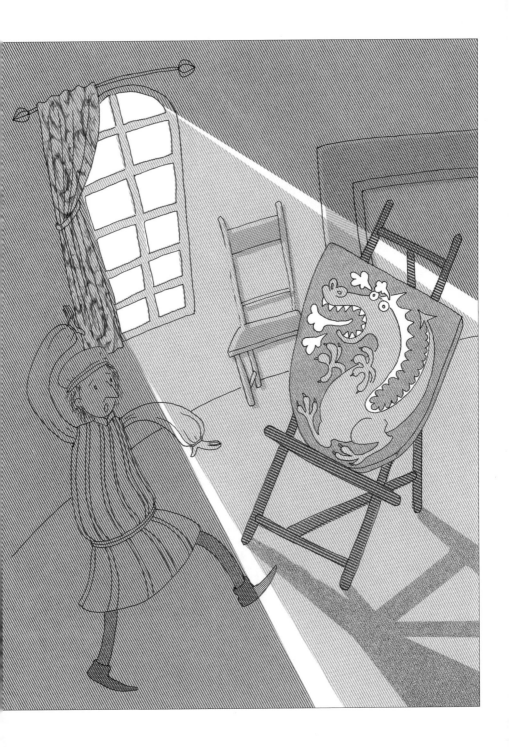

那個佃農吧？」老爸問叔叔。

「果然不愧是經濟學家！皮耶羅很識貨的買了別的盾交給佃農，然後自己用一百個金幣賣給另外的商人。」

「我這樣不知道算不算是『英雄識英雄』啊！」老爸笑著說。

我們一邊說笑一邊走到了一張畫旁邊，可是當看到畫的時候，我們三個人都很有默契的安靜了下來。那很明顯是一張還未完成的草圖，雖然只是一塊褐色的木板，裡面的人物也都只是用草草的幾筆帶過，可是給人的震撼卻很大。克拉克叔叔說這幅畫是里奧納多在二十六歲離開維洛吉歐，自立門戶以後接到的委託工作。因為是要擺在聖多納德教堂，所以沒有例外的又是一件宗教畫，名為「三王來朝」。

「這個故事指的是，當馬利

亞在馬廄生下耶穌的時候，有三個東方來的博士，因為看到天空星象的變異，知道這裡出現了偉大的人，就一路跟著星星來到了馬廄朝拜耶穌，並且獻上許多寶物。」叔叔向我們這一對沒有宗教信仰的父女解釋。

老爸對我說：「看來，想要了解文藝復興時代的作品，不去看看《聖經》的故事是不行的。小Q，我們明天就去買一本來看看吧！」

我根本沒聽清楚老爸在說什麼，因為我還呆呆的站在畫前面，剛剛看到畫的震撼還一直持續當中。

「叔叔……文藝復興的藝術家都這麼厲害嗎？我好像真的看到一個很大的廣場，然後那三個東方來的博士正在朝拜小耶穌，裡面的人好像真的都正在注意這個神奇的時刻。」在問叔叔的時

候，我的眼睛還是像被釘在畫上面一樣，動都不想動。

我正等著叔叔跟我解釋，可是等了一會兒，叔叔還是沒有回答我：「不會是去看別幅畫了吧？」我一邊想著叔叔和爸爸也太沒義氣了，一邊依依不捨的把眼睛從畫上面移開。

可是當我一轉身，卻發現我的身後竟然站著好多穿著禮服的人。「啊！」我完全被這些人嚇了一大跳，忍不住叫了出來，我趕緊摀住自己的嘴巴，想說這樣實在太丟臉了。

竟然沒有人發現我的尖叫耶！每個人還是專心的看著畫，然後一邊跟旁邊的人竊竊私語。

「連草圖都那麼美，等到畫完成了，我一定要到修道院去參觀。聽說這位里奧納多是維洛吉歐大師最喜愛的一個弟子，連羅倫佐大人都非常欣賞他。」

　　「是啊，我還聽說他長得俊美極了，每個看到他的畫家都忍不住想要以他的樣子來畫畫或雕刻呢！想不到我們今天就可以看到他的廬山真面目了，真是令人興奮！」我聽見一個頭髮梳得好高的胖胖女士和她的朋友這樣說。

　　今天看到里奧納多？這怎麼可能？難道……

　　我走到那個胖女士前面擋住她，可是她還是一點反應都沒有。也就是說，我又隱形了！難道……我又來到達文西的時代了嗎？

　　「耶……太帥了！里奧納多，這次我一定會好好把握機會，搞清楚媽媽到底為什麼要我來認識你！」我忍不住歡呼了起來。

　　剛剛胖女士和她朋友說，里奧納多等一下會來，我決定就在這裡等他，順便研究一下眼前這

群古時候的人，到底都在說些什麼。

「也沒什麼了不起的嘛！凡是學過透視學的人，都能畫出那個場景吧！我聽說里奧納多他連拉丁文都不懂，根本沒讀過什麼書，他的畫想必也是空洞沒有內涵吧！」一個看起來很驕傲的大鬍子竟然這樣批評里奧納多，我聽了真是生氣。

「說起來也真是可惜，如果他能夠在拉丁文上多下點功夫，說不定能成為一個和阿柏蒂大師一樣了不起的人物，強壯、英俊、精通數學和各種藝術，還能夠閱讀希臘羅馬時代的不朽作品。唉……畢竟這樣的完美人物，在這世上還是少有啊！」聽完大鬍子的批評，隔壁穿著華麗禮服的大叔這樣說。

「你們要求也太多了吧！里奧納多真可憐，明明就已經這麼

厲害了，還被嫌棄。難道你們這個年代的人真的都那麼強嗎？你自己有那麼強嗎？我才不相信呢！」我仗著自己是隱形人，指著那個大叔的鼻子質問他，明明知道他聽不到也看不見我，還是忍不住做這種無聊的事。

突然間，後面傳來了很吵的聲音，一堆人一邊說:「里奧納多來了！」一邊跑到門口去，裡面竟然還包括那個大鬍子。

「這些大人真是的，搞不懂他們心裡想的和嘴巴說的怎麼差那麼多？」我看著那些人，心想反正里奧納多等一下就會來了，我才不要跟他們一起擠呢！

我站在畫前面等他，眼睛卻忍不住又往那幅畫裡面看。看著畫面中間抱著耶穌的聖母，我心裡想，以前媽媽抱著嬰兒小Q的時候，臉上一定也是這種美麗的微笑吧。

「這一幅畫雖然沒完成，但可以算是奠定里奧納多成為大師的重要作品喔。」背後突然傳來克拉克叔叔的聲音，害我嚇了一大跳。

「叔叔？老爸？你們怎麼在這裡？你們有看到胖女士和大鬍子嗎？里奧納多進來了嗎？」

老爸對我說：「小Q，妳在說什麼啊？這裡哪有什麼胖女士和大鬍子！」叔叔也是一臉驚訝。

我搞不清楚到底發生了什麼事，難道我剛剛在作夢嗎？「沒有啦，我是說我好像在畫裡面看到胖女士和大鬍子啦！」我想這下我只能裝傻了，不然怎麼跟他們解釋這個我也不明白的情況呢？

爸爸和叔叔還在熱烈討論那幅圖畫，經過剛剛那件奇怪的事，我雖然覺得自己還沒回過神來，還是努力打起精神跟他們一起討論。

「他為了這幅圖一定下了很大一番功夫！你看，裡面的人物那麼多，可是每個人都長得不一樣；不單是人，連馬的各種樣子都畫得維妙維肖。」老爸忍不住讚嘆。

「其實里奧納多真的是一個努力學習的好學生。他的老師在他剛進工作室的時候，不是先教他創作什麼作品，而是要他畫蛋。里奧納多心想，畫蛋有什麼難的，他一下子就畫好了。可是時間一天天過去，維洛吉歐卻還是要他繼續畫蛋，里奧納多感到很厭煩。這時候他的老師語重心長的跟他說，你仔細看看，從來沒有兩個蛋是完全相同的，我要你畫蛋，就是要你從觀察中，發現它們細微的差別。里奧納多聽了老師這番話，不但更用心畫蛋，而且舉一反三，天天到街上去觀察各種不同人物的長相，有

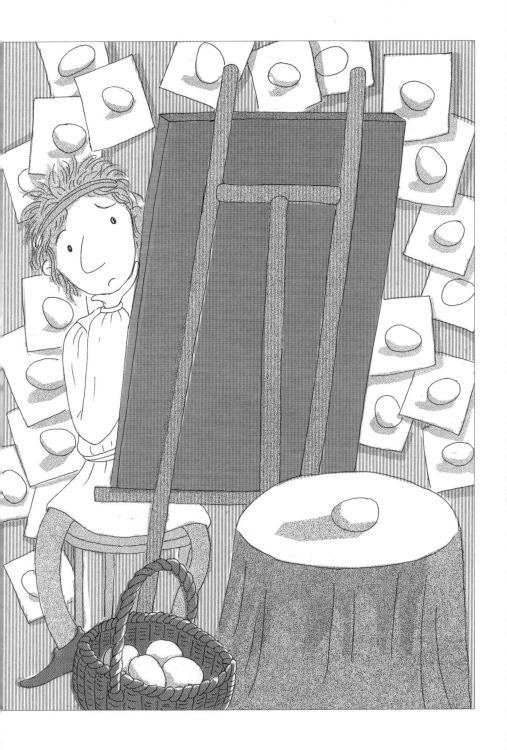

時候看到長相特別的人，還會跟著他一整天來觀察呢！」

「他真是個生來就是要來畫畫的人啊！」還沒進入狀況的我，只好趕快說一句讚嘆的話。

「小Q，妳這個結論下得太早了一點喔！」叔叔拍拍我的肩膀說：「應該說，是他自己選擇了當一個畫家。在維洛吉歐的工作室裡，里奧納多可以學習到各種技藝，可是他卻對繪畫特別有興趣，他認為繪畫是最困難的，但也是最有挑戰性的。因為妳必須對自然界所有的事物有深刻的觀察了解，然後經由自己的創意和天分，把自然界的人事物，在畫中組合。所以對他來說，繪畫不僅僅是複製自然，而是創造一個個永不消失的美麗世界。」

聽完叔叔說的故事，老爸對我說：「除了解剖人體的勇氣，加上這麼紮實的基本訓練，難怪里

奧納多畫得這麼好。小Q，妳也要好好效法里奧納多這種學習的精神，一旦決定了自己要做的事，就全力以赴！」

「嗯……」我點點頭，心裡還是在想著我應該是又穿越了時空吧？！

在休息了一下之後，我決定不管怎麼樣，現在最重要的事，就是好好把握時間，多去看一些里奧納多的作品才對。至於我剛剛到底發生了什麼事，我就算想破了頭也沒用，就先把它放在心裡面了。

「叔叔，文藝復興時代的人都一定要多才多藝嗎？」我想起了剛剛那個大鬍子說的話。

「這麼說吧！那是因為文藝復興是一個很特別的時代，由於經濟的發達，人們變得有錢，而且開始覺得他們以前被宗教限制得太久了，因此決定要恢復像古

代希臘羅馬時期那種生活。他們開始研究古代的著作，學習古代的生活方式，發現希臘羅馬時代的人，因為非常重視哲學、文學、藝術、體育等等，才出現了燦爛的文化。所以，文藝復興時代的人，也就很流行要當什麼都會的完美人類。」

「原來所謂的文藝復興就是要復興希臘羅馬的文藝喔！看來要認識一個人，不能只是知道他做過什麼事、說過什麼話，還要了解他的時代背景才行。」我覺得自己好像突然了解了一件很重要的事，「但是並不是每個人都可以成為完美人類吧？」

「當然不是每個人都做得到！不過，里奧納多就被稱為是一個典型的文藝復興人喔！因為他是少數幾個能達到這種標準的人。」

「就算他的拉丁文不好也能

算嗎？」

　　叔叔很驚訝的看著我：「妳連里奧納多拉丁文不好也知道喔？」

　　「是那個穿得很華麗的大叔說的嘛！」我一個不小心竟然說溜了嘴。

　　「華麗的大叔？」

　　「華麗的大叔，就是……」這下很難解釋了，「我剛剛去洗手間的時候，在路上遇到的人啊，他也很喜歡里奧納多的畫，所以我們就聊了一下。」

　　老爸擔心的說：「小Q，以後不要隨便和陌生人聊天知道嗎！」呼……看來是過關了。

　　為了轉移話題，我趕緊跟叔叔說：「我們去看一些他已經完成的畫吧！看完了剛剛那一幅草稿，我好想要看看上色完成的畫，因為沒顏色的都這麼美了，何況是畫好的。」

　　「很可惜，接下來我們要看

的都是素描喔！」叔叔遺憾的說。

「為什麼？里奧納多有顏色的畫只有剛剛那兩幅嗎？他在翡冷翠不是待了很多年嗎？不可能只有這樣吧？」聽到叔叔說的話，我和老爸都好驚訝。

叔叔跟我們解釋說：「很多里奧納多的畫作都被收藏在世界上其他的地方了，像是法國羅浮宮的『蒙娜麗莎』、英國倫敦國家畫廊的『岩窟聖母』、米蘭的『最後的晚餐』壁畫，要一次看到里奧納多的全部畫作，基本上是不可能的。」

「我真是不懂，里奧納多明明就畫得這麼好，為什麼委託他畫畫的人那麼少呢？」我因為想看畫的心情沒有被滿足，忍不住抱怨了起來。

「其實妳想也知道，想要委託里奧納多的人一定很多。只是也不知道為什麼，里奧納多總是

沒辦法完成他的工作，常常畫完草圖就不想再畫了。有人說他沒有耐心，有人說他老是被其他有興趣的事情吸引過去。里奧納多自己也曾經寫說，他認為設計創作是上等人做的事，而去實行完成則是奴僕做的事。也許對於繪畫這個工作，他只喜歡從無到有的這個部分吧？」

「那他答應了人家的委託案如果沒做完會怎麼樣？人家還會付他錢嗎？」老爸那務實的個性又跑出來了，問的還是錢的事。

「因為以前繪畫的顏料比較貴，所以通常客人會先付一部分訂金，讓藝術家買材料。所以里奧納多常常都只能拿到這一小部分的錢。到最後交不出作品的時候，要不就賠錢、要不就吃官司、要不就不了了之。」叔叔回答說。「可是，其實大部分他的客戶都是很有錢的人，他們根本不

要他賠錢，只希望可以得到大師的作品，等再久都願意。」

「他們真的有等到嗎？」我覺得里奧納多不會再回頭去做他已經做過的事，因為他曾經告訴過我，他討厭做重複的事。

「從結果來看，真正有拿到作品的委託人，真是少之又少，能拿到草圖的，就已經要偷笑了。另外有很多他喜歡的畫，就算畫好了，也沒有把它們交出去，反而是帶在身邊，跟著他到處去，像是『蒙娜麗莎』就是他從翡冷翠帶到法國去的。」

「我想要不是那個時代的人都心胸寬大，不然就是里奧納多實在太了不起了，竟然可以當藝術家當到這麼囂張。看看現代的藝術家，就算是再厲害，也得要想盡辦法把自己的作品賣出去，不然怎麼生活呢？難道里奧納多有兼職做別的工作嗎？」一點都不

令人意外，像這種實際的問題，還是只有老爸會問。

「其實里奧納多雖然有自己的工作室，可是他還有另外一個身分，就是『公務員』。」

我和老爸聽到這個答案都好驚訝。「很難把里奧納多那個熱愛自由的人，和公務員那種一板一眼的形象聯想在一起，這是真的嗎？」我還是不敢相信。

「雖然里奧納多是個熱愛自由的人，但是他還是有生計的問題要考慮。而且他還要養活工作室裡的助手和弟子們，不想辦法是不行的。」

「他想出來的辦法就是去當公務員？」老爸問。

「其實說公務員，是我故意要讓你們驚訝一下的啦！怕你們聽故事聽得太悶了。」叔叔笑著說：「里奧納多真的是個聰明的人，他當的可不是普通的公務

員，他的主子都是當時歐洲最有權勢的政治人物，像是翡冷翠梅迪奇家族的羅倫佐、米蘭的大公盧多維克‧斯佛札、羅馬的教皇朱利亞斯二世和里奧十世、法國國王法蘭西斯一世等等。他在他們的宮廷裡面，除了畫畫、雕塑，還幫他們做各式各樣的設計工作，甚至還設計軍事用品和都市計畫，就看他的主子怎麼用他。」

「可是這樣他不就更忙了嗎？」我問。

「宮廷裡有很多人讓他差遣，所以他只需要設計，自然有人會幫他完成。也就因為這樣，他可以得到很多閒暇的時間，研究一些他更有興趣的事。對他來說，比起要一直畫畫來維持溫飽，為這些王公貴族做事，不但可以賺到錢，還可以賺到時間，一舉數得啊。」

「人家說『聰明的人找方法』，里奧納多真是太高明了！」這下連老爸也不得不佩服了。

「這個方法唯一的風險就是，如果你的主子失勢了，你就得更努力的去找下一個依靠的對象；不過這大概也只有像里奧納多這麼多才多藝的人能做得到，因為他屬害到連主子的敵人都願意接納他。」

「如果我夠有錢的話，我也會想要有一個像里奧納多那樣的設計師吧！」我想我可以理解為什麼就算知道里奧納多是敵人的臣子，那些人還是想要擁有他。

我們在烏菲茲美術館又看了一些達文西的素描和手稿，離開的時候已經是好幾個小時後的事了。

「克拉克叔叔，接下來你可以帶我們去看看里奧納多住的地方和他老師的工作室嗎？」這是我

昨天晚上就想好了要去拜訪的地方。

「小Q很抱歉，我沒辦法帶妳去看，因為這些地方經過了這幾百年，都已經不在了。」叔叔很遺憾的告訴我：「其實，關於里奧納多在翡冷翠的生活，我們知道的並不多，他這十幾年的生活，很大部分到現在都還是個謎。」

「是喔……」希望落空的感覺讓我有點傷心，「那不然我們去看看里奧納多曾經去過的地方好不好？」

正當叔叔提議要去參觀聖母百花大教堂的時候，老爸的手機竟然響了起來。

「……我了解，我馬上趕回去。」聽起來好像是很緊急的事。

「小Q，現在學校裡發生了一點急事，我要馬上趕回去處理。可是我不放心把妳一個人留在義大利，所以妳還是跟我回去

吧，好嗎？」老爸一臉抱歉的問我。

「可是，我還想多了解一點里奧納多的事，而且還有好多地方還沒去看……你一定要現在回去嗎？」明明答應過要陪我的，我有一點生老爸的氣。

「小Q不要生氣嘛！老爸也是很想陪著妳啊，可是學校來電話說，非得我回去處理不可，我也很為難啊……我答應妳，有空一定再帶妳來好嗎？」

「早知道就留在里奧納多那個年代，不回來了！」我越想越氣。

就在我跟老爸鬥氣的時候，克拉克叔叔突然對老爸說：「那就讓小Q跟著我吧。我明天會到米蘭去一趟，接著回巴黎的辦公室。反正現在小Q正在放暑假，讓她多走走看看也很好，等你忙完了再來接她怎麼樣？」

「跟著你我是很放心，可是還是要看小Q自己的決定。」老爸轉過頭問我「妳想跟著克拉克叔叔去做研究嗎？」

我對老爸點點頭，心裡覺得沒有完成這趟達文西之旅實在太對不起媽媽了，而且說不定克拉克叔叔是媽媽在冥冥之中派來教我的，我才不想放棄這個好機會。

3 另類公務員

　　雖然覺得老爸不能陪著我很討厭，可是跟著克拉克叔叔坐在從翡冷翠往米蘭的火車上，我的心情還是很興奮。因為，叔叔說跟里奧納多在翡冷翠的生活比起來，研究者們對於他在米蘭的日子是比較清楚的。因為里奧納多到米蘭之後，就開始有記筆記的習慣，而這些筆記就是後世對他了解的最大來源。

　　叔叔激動的說：「如果不是這些筆記，我們可能就只會把他當成是一個文藝復興時期的有名畫家，就算是看到他畫一些機械的練習圖，也只會覺得他是在練習。我們不會知道，他不但是一個涉獵廣泛的文藝復興人，還是一個思想竟然超前他的時代好幾百年的天才。」

「哇！這些筆記都記了些什麼，竟然讓大家覺得他是歷史上最聰明的人？」

「有長達三十幾年的時間，里奧納多把他所想的事情、發現的東西都記在許多大小不一的筆記本裡，內容包羅萬象，除了很多藝術、科學、哲學上的問題，還有一些寓言故事或笑話。而且可能是因為當時的紙張還是很昂貴的東西，為了善用筆記本的每一個部分，里奧納多總是看到空位就寫，常常可以看到很多不相關的東西卻被寫或畫在同一頁，像是解剖素描就夾雜在城市地圖和設計圖之間。有時候甚至還會在幾何學的計算程式旁邊出現像『湯已經涼了』這種句子。」

「哈哈哈……他一定是算數學算到忘了吃飯了吧，竟然還要用寫的來提醒自己！」我光是用想像的就覺得很有趣，「所以說，

那些筆記本根本就是他的便條紙兼日記本兼工作日誌嘛，這就難怪會這麼複雜了！要是我是他，我一定寫得更亂，讓別人看不懂，因為像日記這種那麼私人的東西，是不能讓別人隨便知道的。」

「妳說的沒錯！」叔叔驚訝的看著我說：「他筆記裡的字都是用跟一般字母左右顛倒的方式寫成的，而且我們一般人寫字都是由左到右，他卻是由右到左，一般人要用鏡子反射，才能夠看得懂。有人說他是為了不讓祕密被別人知道，但是也有人說，那是因為他是左撇子的關係。」

「真的？我以前寫日記的時候，也有想過要用數字代表字母，這樣日記就會變成一頁一頁的密碼。可是里奧納多的方法比我的厲害太多了！」

「對了！里奧納多的那些筆

記現在都還留在米蘭嗎？記了三十幾年，一定有很多本吧？說不定要一個大房間才裝得下呢！叔叔，我到米蘭的時候可不可以去看一看？」一想到可以看到那些神奇的筆記，我一不小心又問了一連串的問題。

　　叔叔看到我一臉期待，很抱歉的說：「基本上妳要在米蘭看到全部的手稿是不可能的。」

　　我不死心繼續追問：「為什麼？」

　　「因為他留下的手稿並沒有全部收藏在米蘭，而且沒有人能確定他到底留下了多少手稿。這一來是因為他還在世的時候，常常旅行、搬家，不可能隨身攜帶數量龐大的筆記本，所以從那時候就已經開始失散在各地了；一來是當里奧納多過世以後，他把這些珍貴的筆記都留給了他的摯友兼學生法蘭契斯科‧梅爾濟。

但是經過了五百多年，幾乎有一半都遺失了，而且剩下的也都殘缺不全。」

「怎麼會這樣！」我很驚訝這麼重要的東西竟然會變得殘缺不全，「到底是誰把他的手稿弄丟的？是那個梅爾濟嗎？實在不能原諒！」

「其實梅爾濟很用心的保存並整理那些筆記，有人說現在流通在市面上的一本達文西的《論繪畫》，就是他把關於繪畫方面的手稿都交給一個不知姓名的人出版的。但是梅爾濟的後人卻沒有善盡責任。他們不是把這些筆記一張一張的送人，就是一冊一冊的賣出去，這些手稿就這樣輾轉流到世界各地，像英國、法國、西班牙現在都藏有里奧納多一部分的手稿。著名的美國微軟公司的老闆比爾‧蓋茲也擁有被稱為『大西洋手稿』的那一部

分。據估計，到目前為止，里奧納多的手稿可能已經有三分之一不存在，或是還沒有被發現。」

「真是令人傷心！里奧納多應該在他還活著的時候，先把筆記出書的，這樣一來說不定留下來的會比較多呢！」我真的好想去打那個梅爾濟的後人兩巴掌。

「其實里奧納多也有想過要整理這些筆記啦，只是他自己也寫說這實在是很吃力的工作，因為內容很繁雜，可是記憶卻無法全部容納。畢竟他涉及的範圍實在太廣，寫得又很亂，看過手稿的人都瞭解，要整理那些東西真的需要無比的耐心，而里奧納多這一生最缺的大概就是耐心這種東西吧！」

「可是剩下的那些零零碎碎的筆記，就已經足夠讓所有的人覺得他是天才了嗎？」

「這就是里奧納多吸引古今

中外無數學者用一生研究他的原因啦！就我們已經知道的部分來說，他已經在繪畫、音樂、工程學、數學、物理、化學、解剖學、動物學、植物學、人類學、未來學等領域都超前他的時代很多，許多人用許多輩子才能成就的事，他一個人一輩子就完成了；如果能夠知道他全部的研究結果，我們簡直無法想像，一個人到底可以聰明到什麼程度！」

「哇！這麼多種，真不敢相信他是那個跟我說『家教老師教的東西很無聊』，不想去上課的男生。」

這下叔叔真的一頭霧水啦！

「家教老師？」叔叔一臉不知道我在說什麼的樣子看著我。沒辦法，這下不解釋不行了，我簡單的把之前到 15 世紀發生的事告訴叔叔。

「叔叔，你相信我嗎？」我問

他。

叔叔點點頭，「我相信。因為我知道小Q不是一個會說謊的孩子，而且妳說的，都是被證明過的事實。這裡面有些事情連市面上的兒童讀物都寫錯，可是妳卻是對的，我不相信妳會為了說謊，而去看很多超乎妳能力能懂的書。所以我相信妳，而且現在還覺得很羨慕妳呢！」我很高興聽到叔叔這麼說。

「不過很可惜，我沒在那裡待久一點，不然我就可以知道他後來到底做過什麼事了。」我遺憾的說。

「這樣已經很幸運了！像叔叔都只能靠著努力找資料作研究，才能慢慢的了解他這個天才。」

「可是叔叔真的知道很多事情啊！小Q以後也要像叔叔和媽媽一樣，當一個知道很多事情的

學者！因為老爸跟我說過『流汗耕種的，才能歡喜收割』，自己努力得來的學問，才值得驕傲嘛！」

聊著聊著，廣播裡傳來了下一站就是米蘭的訊息，讓我突然想到一個問題。

「對了叔叔，你知道為什麼里奧納多要從翡冷翠到米蘭去發展嗎？翡冷翠既然是那麼好的環境，應該是個能夠讓里奧納多一展長才的地方不是嗎？」我問叔叔。

「小Q，妳的問題非常好，這表示妳有自己去思考事情發生的原因。」叔叔不忘鼓勵我一下，繼續說:「當時的義大利可以說是小國林立，像是北方的米蘭、威尼斯，中部的翡冷翠和羅馬，雖然說是城市，卻都像是獨立的小國家。互相之間有時合作，有時也會打仗。里奧納多三十歲的時

候，翡冷翠內部發生了很大的政治事件，整個社會處在很混亂的狀態。」

「原來他是為了要逃難啊！」

「事情恐怕沒有這麼單純。有一種說法是，羅倫佐‧梅迪奇把里奧納多推薦給米蘭大公盧多維克‧斯佛札，並且要他順便帶一把魯特琴當禮物送給大公。但是又有另一種說法是說，達文西為了固定而豐盛的酬勞，自己寫了一封求職信給米蘭大公，希望能進到宮廷為他服務。不過事情會發生，常常都不單純只有一個原因，所以我們也不能否定這兩個都是原因的可能性，說不定還有第三個、第四個讓他離去的因素，只是我們不知道而已。」

「里奧納多還要寫求職信喔？他只要畫一幅畫過去，人家就錄用他了吧！」

「這就是連叔叔也不明白的

部分了，他不但只在信的結尾稍稍提到他會雕塑，所以願意幫大公的父親雕一座騎馬塑像；甚至還說『至於繪畫，我畫得和其他人一樣好』，而其他大部分的內容都在形容自己是一個厲害的軍事工程師，會製造許多厲害的武器。」

「他為什麼要這樣寫啊？難道他真的對建造大砲之類的事也很精通嗎？」

「研究者們猜想他可能是為了要迎合米蘭大公的需求才這樣寫的。因為當時米蘭常常跟法國或其他小國家打仗，所以跟聘請一個藝術家比較起來，軍事工程師應該比較有用。不過，這也說明了，里奧納多在翡冷翠的時候，可不只是學習當一個畫家或雕刻家，他一定還涉獵了許多關於製造機械或建築堡壘的方法，可見得那一段謎樣的歷史，可能

還發生了很多很多我們無法想像的事。」

「哇！所以他真的到米蘭大公的宮廷裡當軍事工程師囉？」

「里奧納多的信顯然沒有讓斯佛札信服，但是他的確被雇用了，而且一待就是十七年。歷史上記載了一段故事：『當斯佛札成為米蘭公爵後，就以盛大的儀式邀請里奧納多入宮為他彈奏豎琴。里奧納多帶了他自己製作的樂器，那是一把有著馬頭當裝飾的魯特琴。里奧納多是當時最棒的即興演奏家之一，他精彩的表演讓公爵和在場的貴賓欣賞不已。』據說當時斯佛札的宮廷裡住著許多優秀的藝術家，所以斯佛札很顯然是因為他的藝術才華而不是因為他的軍事才華而接受他的。斯佛札交給里奧納多最重要的工作就是雕塑他父親的騎馬像，其他時間就是要他留在宮廷

裡做一些設計工作，例如設計舞臺、安排慶典等等。」

「真是太令人驚訝了！竟然還會彈琴！到底有什麼事是他不會的嗎？」

「不過啊……里奧納多照例還是沒有完成他的那座騎馬雕像！」叔叔笑著說：「里奧納多對於雕像的想法可以說是瞬息萬變，他畫了許多草圖，甚至還解剖了馬的屍體，以便更準確的瞭解馬的構造，可是卻一直沒動手開始做，搞到斯佛札都要找別人來做了，他才在 1493 年推出了高達二十六英尺的黏土模型。這個模型震驚了所有的米蘭人，那是一個前所未有巨大、壯觀、又美麗的雕像，足以讓所有米蘭人感到驕傲。」

「連模型都做好了，那為什麼沒有完成？」

「因為當里奧納多研究出如

何解決鑄模問題的時候，米蘭卻
發生了戰爭，斯佛札把原本要鑄
銅像的銅，都拿去做大砲了。」

「真可惜……那個黏土模型
呢？不會是被水溶化了吧？」我擔
心的問。

「更慘。那座黏土模型在法
國軍隊攻陷米蘭的時候，竟然被
一些士兵當成箭靶。里奧納多就
是在看見這個情形後，才傷心的
收拾行李離開米蘭的。」

真是令人生氣，「那些士兵
是笨蛋嗎？」我忍不住罵了出來，
一直到下車的時候，都還在想著
如果我還能回到那個時代，要怎
麼好好惡整那些白癡法國兵。

叔叔牽著我的手走出米蘭車
站，他說要送給我一個大驚喜。
我們坐車來到一座看起來很古老
的建築物，門口有很多人在排
隊。叔叔跟我解釋說那是一座修
道院。

　　「這裡也是一座美術館嗎？」我問叔叔。

　　「這裡可以算是一座美術館，可是它只展出一件藝術品。」叔叔賣了一個關子，就是不告訴我到底要看什麼，只說了一句：「妳等一下就會看到了。」

　　叔叔跟管理的人說了幾句話，不一會兒我們就已經把那些排隊的人遠遠拋在外面，進入了那座修道院。叔叔帶著我來到一間很大的房間，我一進去就被對面牆壁上那一大幅畫吸引住了。

　　叔叔在我耳邊解釋說：「那就是里奧納多最出名的壁畫『最後的晚餐』。」我看到畫前面有一排遊客，他們都是專程來這裡看這幅令人震撼的作品，儘管每個人都只有十幾分鐘的時間可以看，可是我看到每個人的表情都跟我一樣，那是一種被一幅畫感動的表情。

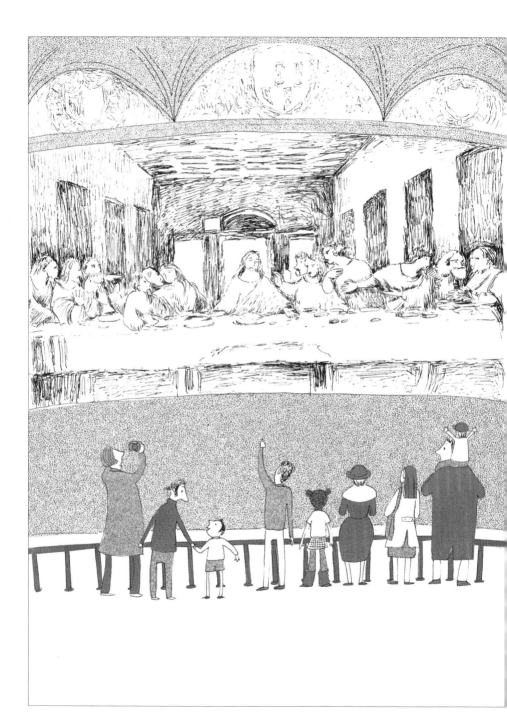

　　畫面上首先可以看到一個超大的長桌子，桌子對面坐著十幾個人，如果我沒有猜錯的話，中間那個應該是耶穌基督，可是其他人我就不認識了。雖然不知道這是個什麼故事，但是那些人物臉上的表情實在很逼真，讓人覺得應該是發生了什麼令人驚訝得要互相討論的事情。

　　「這幅畫是斯佛札要求里奧納多畫的，因為這座修道院其實是斯佛札的家族墓園所在地。內容主要是描寫當耶穌跟他的十二門徒宣布『你們其中一人將背叛我』的時刻。」叔叔好像猜到我的想法，我還沒問，他就回答我了。

　　「妳猜得出來哪一個是要背叛耶穌的猶大嗎？」叔叔接著問我。

　　我又仔細看了一下每個人的臉，指了從左邊數過來第四個

人，「應該是他吧！」

「為什麼妳會覺得是他呢？」

「因為他好像被孤立了，而且右手還緊緊握著像錢袋的東西，長得又一臉懦弱的樣子，所以我猜一定是他。」

叔叔笑著說：「很好，妳已經過了第一關。」

聽到叔叔這麼說，我眼睛都亮了，你也知道愛玩遊戲的小朋友最喜歡過關了嘛！「耶……那第二關是什麼？」

「第二關就是：妳能不能從這幅圖猜出來，這個房間原本是做什麼的？」

既然叔叔叫我從圖來猜，也就是說這房間的用途跟畫有很大的關係囉！我注意到這幅畫的牆壁畫得很像是從這裡延伸出去的，畫面又有一個大餐桌，裡面的人在吃飯。「哈哈……我知道了，這裡以前是僧侶們吃飯的地

方吧！」

「答對了。小Q很厲害喔！」叔叔稱讚我說。

「我可是益智性遊戲的高手呢！」我忍不住就得意起來了。

「那看妳能不能猜對最後一題囉！」

「叔叔，你完全激發我的鬥志了，請問吧！」

「其實這幅畫到目前為止已經修復了無數次了，保存的狀況比起其他文藝復興時期的壁畫都差，妳猜是什麼原因呢？」

「不會又是被哪些笨蛋法國兵破壞的吧！」我直覺的說出這個答案，還是不能原諒他們的行為。

「唉呀，真是遺憾，這一關小Q答錯了。而且相反的是，當法國國王看到這幅壁畫的時候，他還喜歡到想要把它運回法國呢。」叔叔笑著說。

「那到底是為什麼？照理說這間修道院本身都保存得這麼好了，這麼珍貴的壁畫怎麼會讓它壞掉呢？」

「其實這要怪里奧納多他自己了。依照傳統畫壁畫的方法，是要先塗一層溼的泥土，然後在泥土乾掉前上色，這樣一來，畫家就必須要畫得很快。可是里奧納多卻為了要增加繪畫的時間，就在牆上漆了一層亮光漆，然後再用蛋彩顏料畫在上面，這一來他就可以隨時修改了。可是，我們這位天才也有『突槌』的時候，這個方法根本就擋不住牆壁的溼氣，結果，在里奧納多還在世的時候就已經開始剝落了。」

「不知道為什麼，我一點都不覺得意外。他就是那種遇到難題會想一些奇怪方法來解決的人吧！」

「還好現代的科技很進步，

能把這幅畫復原到這種狀態真的很屬害。我在二十幾年前來看的時候，整個畫的狀況只能用慘不忍睹來形容。」叔叔很有感觸的說。

「那我真的算是很幸運囉！」

叔叔正在和一個他認識的研究員說話，我自己一個人，在修道院裡閒晃。在經過一個轉彎的地方，突然有一個不知道從哪裡冒出來的人，跟我迎面撞上了，害我跌倒在地上。

「真是抱歉，小妹妹妳沒事吧？」那個人很有禮貌的把我扶起來。我抬頭看他，結果嚇了一大跳。站在我面前的竟然是個穿著紅色上衣、短褲和絲襪的男人。雖然很驚訝，不過這種裝扮我在翡冷翠的時候就看過了，那是在餐廳裡表演文藝復興時代故事的演員穿的戲服，只是想不到在修道院裡竟然也有這種表演？

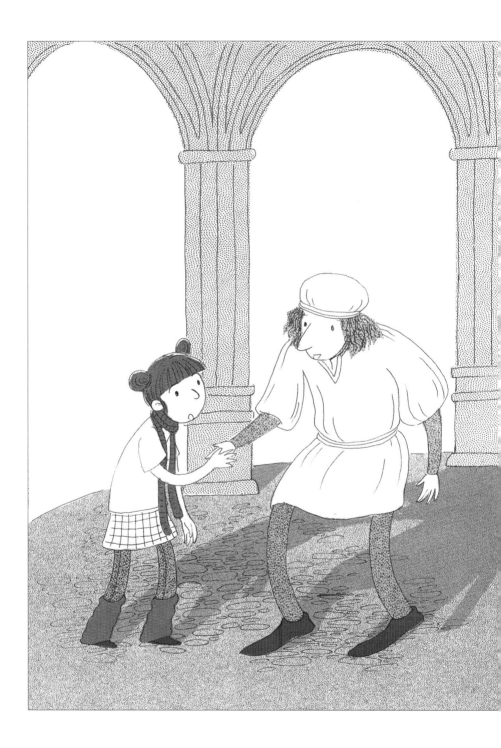

「如果妳沒事了，請容我先行告退，因為我現在正急著要去畫猶大的臉。」他說完話，就又急急忙忙往展示廳的方向跑去。

我拍拍身上的灰塵，整理好衣服，卻突然想起來，「畫猶大的臉？啊！難道你是里奧納多嗎？」我趕緊去追他。「這一次我一定要好好看仔細！」

我追著那個人到展示廳，裡頭還是站著很多人，只是不同的是，那些人都像穿著誇張的戲服一樣。我望向壁畫，發現牆壁前搭著很大的架子，而剛剛那個撞倒我的人，正在牆壁上畫畫呢！

「我……我真的又穿越時空了……」我看著眼前美翻了的壁畫，自言自語的說。

「他已經一個星期沒來了。」從我身後傳來了一個男孩子的說話聲：「我上次看到他的時候，他一早就來了，然後就埋頭畫了一

整天，連飯都忘了吃，只會偶爾停下來大聲責罵自己哪裡畫得不夠好。」好像是在跟他身旁那一位穿得很正式的紳士聊天的樣子。

「請問現在在畫畫的那一位就是里奧納多·達文西嗎？」我很有禮貌的問他們。可是，他們卻看都不看我一眼，於是我走到他們面前做了一個很醜的鬼臉。

果然沒錯！他們看不見我，也聽不到我說話，我又變成隱形人了。可是，為什麼里奧納多剛剛撞倒我的時候，不但聽得見我，還看得到我呢？我覺得很奇怪，就跑到正在專心畫畫的里奧納多身邊，在他耳邊說：「里奧納多，你還記得我嗎？我是小Q。」

里奧納多好像沒聽到我說話，還是專心的在畫畫。就在我正想開口再叫他一次的時候，他突然站了起來，又匆匆的跑了出去。我追了出去，沒看到里奧納

多，反而看到克拉克叔叔正在到處找我。

「小 Q，妳跑到哪去了?」叔叔擔心的問我。

我覺得很奇怪，難道剛剛都是幻覺嗎？「我只是又回去看了一眼那幅壁畫。」

「也難怪妳想再多看看，當初里奧納多完成這幅畫的時候，可以說是萬人空巷，所有的人都爭著要來看一看這位大師的偉大作品。不單是這樣，來臨摹這幅畫的藝術家，從那個時代到現代，一直都沒斷過。不過很可惜，我們必須要離開了，因為我得先到米蘭大學去拜訪一個教授。」

「沒關係的叔叔，趕快去辦好你的事比較重要!」我一邊跟著叔叔離開那座修道院，但是心裡卻還是一直在想著剛剛發生的，到底是我的錯覺還是我真的又見

到里奧納多了？

　　過沒多久，我們已經到了著名的米蘭大學，叔叔要我在一間咖啡廳裡等他，然後拿了一本書給我，「我想妳應該會很有興趣的。」他笑著說完，就離開了。

　　聽到叔叔這麼說，我滿懷期待的打開那本書，發現那竟然是叔叔自己寫的筆記，在第一頁的最上面寫了一句話：

　　1482 年，當里奧納多‧達文西來到米蘭時，他是一位音樂家、畫家、雕刻家和建築師；當 1499 年他離開波河谷地時，已是當代無人可及的科學家和思想家。

　　　　　　　　　　—— 索爾密

　　這本書基本上就像是一本《里奧納多‧達文西之傳奇攻略》，裡面的內容應該都是叔叔

看完了里奧納多的手稿之後，自己整理出來的。因為裡面寫滿了里奧納多的各種學問和發明，而且已經分類好了，例如動物學、植物學、光學等等。他好像早就知道要給我看似的，寫得很容易懂，還畫了很多插圖。

雖然有很多很深的道理我看不懂，像是什麼「完美比例」、「流動力學」之類的，不過我決定跳過那些部分，一口氣看完克拉克叔叔的筆記，停都沒停過。雖然對於里奧納多是個非常博學的人這件事，我已經有心理準備了，但是知道了細節之後，還是忍不住驚呼：「他真是個恐怖的天才啊！」

我回想起那個在文西鎮和我一起玩耍的男孩，回想起他跟我說的每一句話，想著想著，我突然想通了媽媽要告訴我的是什麼。我忍不住拿出媽媽的筆記

本，寫下了了我的感想：

我終於了解了里奧納多為什麼能夠精通那麼多種學問的原因，那是因為他是用最「自然」的方法去認識世界。也許他從來都沒想過，他了解「物理」或「化學」。對他來說，世界上的每一件事都不是理所當然的，當我們都覺得果子從樹上掉下來是很「正常」的時候，他會說：「為什麼是掉下來而不是掉上去呢？是什麼原因讓東西往下掉的呢？」就這麼一件小事情，讓他發現了幾百年以後牛頓才發現的「地心引力」。

說也奇怪，之前我每次試著要把叔叔告訴我的東西記在本子上，寫的東西總是馬上就消失了，可是，今天我等了很久，這

些句子還是靜靜的躺在本子裡，一點都沒有要消失的意思。

「媽媽真的好嚴格啊！」我自言自語的說：「一定要小Q自己想出來的才算數喔？」雖然這麼說，可是我的心裡卻覺得好溫暖，因為我感受到媽媽心裡一定很想親自教會我這些事情，她對我的愛戰勝了死亡，所以我才能夠穿越時空，認識小小里奧納多，而且從他身上明白這些道理。

看到那些字沒有消失，我很開心，決定要繼續把我的感想寫出來：

我覺得要明白里奧納多研究過哪些種類的東西，其實沒有那麼難。因為只要我們走出戶外去看一看，五百年前和五百年後的大自然並沒有很大的變化，山還是矗立在遠方，水還是不間斷的流著，風在吹，雲

在動，太陽和月亮不斷的交替黑夜和白天，鳥兒在天空飛翔，動物在森林裡嬉戲，昆蟲在牠們小小的世界裡繼續忙碌。而里奧納多的一切學問，就是從這些我們也看得到的地方開始。當他開始觀察這些事物，他小小的腦袋就裝滿了各式各樣的問題：為什麼會有白天晚上？水為什麼會流？鳥為什麼會飛？動物為什麼不會說話？人為什麼看得到、聽得見？這些問題就這樣一直跟著他，直到他找到答案。因為他相信，世界上所有的「結果」，一定有「原因」。

長大後的里奧納多，因為遇到很多有學問的老師和看了很多書，因此得到了很多幫助他解開這些祕密的武器，像是解剖學和數學。

解剖學讓他明白很多身體運

作的道理，他研究出眼睛看東西的方法，心臟跳動的原因，還有小寶寶在媽媽肚子裡的樣子。後來他不但解剖人的身體，還解剖動物的，結果發現了鳥類會飛的原因，還有魚游泳的方法等等。

知道世界上有數學這種東西，對里奧納多來說簡直是太棒了，因為好像大自然的一切一切都可以用數學來解釋。雖然我只是個快要上國中的小孩，還不能了解我學過的那些加減乘除、開根號到底有多厲害，但是里奧納多因為對數學的了解，自己發明了很多機械這件事，我是可以理解的。

他發明了直升機、腳踏車、鬧鐘、可以走在水面上的鞋子，甚至還有會從嘴裡吐出百合花的機器獅子和恐怖的殺人機器，叔叔在筆記裡面說他發

明的東西都跟現代有很大的不同，但是那些原理都是正確的。

里奧納多慢慢的解開了小時候那些問題的答案，但是他卻沒有停止問問題。在他擁有了那麼多知識以後，他問的問題更難了，那些已經是現在的小Q想也想不明白的問題，可是我知道，總有一天，當我長大了以後，我也會得到很多讓我明白這些問題的武器！

蒲公英的命運

在米蘭停留了一天之後，我跟著克拉克叔叔來到了法國。叔叔告訴我說，我的追尋里奧納多之旅，在巴黎劃下句點是最棒的了，因為，里奧納多也是在法國劃下他人生的句點。在回去他的辦公室以前，叔叔說要帶我去參觀一間里奧納多住了兩年多，並且在那裡走到人生終點的房子。

我們在車上聊著里奧納多離開米蘭之後發生的事情。原來他在法軍進入米蘭之後，就帶著他的弟子、家僕們跟著他的一個數學家朋友到各地去流浪了，他去了曼托瓦和威尼斯，受到當地人的歡迎。四十八歲時的里奧納多已經是一個名聞義大利的大師了，人們不但為他的藝術作品所折服，也知道他是一個傑出的城

市設計者和軍事工程師。所到之處都有人希望能得到他的真跡，或者借用他的長才。他在曼托瓦為伊莎貝拉女爵畫了素描，幫威尼斯政府提出一些軍事上的建議。但是他並沒有在這些地方停留太久，兩個月之後，還是回到了他暌違了十八年的翡冷翠。

「出國那麼多年才又回到翡冷翠，為什麼里奧納多不留在那裡，還要到法國來呢？」我覺得很奇怪，難道他都不會想念他的家人嗎？他爸爸我不敢說，但是我記得他和法蘭契斯卡叔叔感情超好的啊？

「人都會有身不由己的時候吧！即使是里奧納多也不例外。」叔叔嘆了一口氣，「其實里奧納多回到翡冷翠的這一年，這個城市的情況並沒有比他當年離去的時候好，反而是更糟。政治上一團混亂不說，他以前尊敬的老

師、學者們都已經相繼去世，藝壇也已經變成是米開蘭基羅、拉斐爾這些年輕藝術家的天下了。」

「可是不管怎麼樣，里奧納多還是一個大師啊，要找他畫畫的顧客應該還是很多吧？」

「是啊，可是這樣一來，他還是會遇到當年在翡冷翠遇到的問題，就是他必須一天到晚畫畫才能維持生活！」

「他不會還是沒辦法完成委託吧？」

「妳猜對了！里奧納多剛回到翡冷翠的時候，答應了一座修道院要幫他們畫一幅聖壇壁畫，那些修士高興的把里奧納多一行人都接到修道院裡，而且支付他們所有的費用。後來里奧納多畫了『聖母、聖子和聖安妮』的草圖，據說連續好幾天來參觀的人把聖壇都擠滿了。」

「不會是……他又畫完草圖

就不畫了吧？」

叔叔點點頭，「這又是個沒完成的傑作……這段時間雖然也是有一些以他的工作室名義完成的作品，但是大部分都是他的弟子做的，他頂多就是修改個幾筆。」

「看來他的心思真的沒有放在繪畫上面，那他到底想要做什麼呢？」

「他想要做的事，真的很令人不了解。因為他在翡冷翠待了四年之後，竟然去擔任一個暴君凱薩·波吉亞的軍事顧問，而且跟著他到處征戰。」

這真是個令人意想不到的經歷啊！不過反正經過這幾天，我已經徹底明白：「里奧納多是個永遠都有新鮮事的人，所以已經不會被嚇到啦！」

「有人說里奧納多可能是為了錢，才去幫波吉亞做事。可是

我覺得除了收入，真正吸引里奧納多的，應該是能夠有機會去實行他的理論和實現他的發明吧！」

「我覺得他這個工作應該不會做得太久！」我一副算命先生的樣子說。

「里奧納多跟著波吉亞一年多，後來又回到翡冷翠，一直到在統治米蘭的法國國王路易十二向翡冷翠要求『借用』里奧納多三個月之後，他才又到米蘭去。這一段時間發生了很多事，像是他父親皮耶羅和叔叔法蘭契斯卡的過世、翡冷翠政府委託他和米開蘭基羅一起為新建的議事廳畫壁畫、以及開始畫『蒙娜麗莎』這幅畫。」

「『蒙娜麗莎』？就是他最有名的那一幅畫嗎？我看書的時候有讀到呢，畫中那個女士的微笑，既美麗又神祕，讓我好想看一看喔！」

「這件事比要看他的手稿來得容易多了，因為『蒙娜麗莎』就放在巴黎的羅浮宮美術館裡，從我的辦公室過去，只要十幾分鐘就到了。」

「好棒喔……那我明天就要去看！」我心想，法國真是個好地方。

「對了，叔叔，為什麼我們在翡冷翠的時候，沒看到里奧納多和米開蘭基羅一起畫的那個議事廳呢？有這兩個大師的作品，應該會變成翡冷翠最重要的景點之一吧！」

「真的是很可惜呢！雖然他們兩個是一人畫一面牆，可是兩個人都很有默契的沒畫完。」

「又來了……里奧納多這個毛病，原來是會傳染的啊，連身強力壯的米開蘭基羅都抵擋不了。」

一聽到我這麼說，叔叔很誇

張的笑得肚子都痛了。

「有這麼好笑嗎?」我問。

叔叔終於停下來,還一邊擦眼淚說:「沒聽過有人這樣說他。」我想叔叔他們當學者的平常一定很少娛樂吧!竟然可以笑成那樣。

我們到了一個叫克盧的地方,可是距離我們的目的地還有一小段路,必須要用走的。還好今天不是很熱,路上又有很多青翠的草地和樹木,看來里奧納多晚年住的地方還真舒服。

「叔叔,里奧納多為什麼又會跑到法國來了?難道他不記恨那些把他的黏土巨馬模型當箭靶的笨蛋法國士兵嗎?而且你剛剛不是說,法國國王是叫他去米蘭嗎?」

「他流浪的日子還很長呢!」叔叔說:「叫他去米蘭的法國國王是路易十二,請他到這裡來的是

路易十二的女婿 ── 法蘭西斯一世，他在路易十二過世後繼位成為法王。在這中間，里奧納多還因為米蘭又被斯佛札的後代搶回去，使得他不得不離開；然後又因為梅迪奇家族的朱利亞諾叫他去羅馬，而在羅馬待了兩、三年；最後才終於在法王法蘭西斯一世的邀請下來到法國。」

「真的好辛苦喔，他第一次回到翡冷翠的時候就已經快五十歲了耶！竟然還一直過著這種到處跑來跑去的生活。」

「所以我就說，人常常都是身不由己的。」叔叔嘆了口氣說：「雖然由於路易十二的喜愛，里奧納多在米蘭過了六年不愁吃穿，又可以自由自在做研究的日子，但是政治上的轉變卻讓他不得不收拾包袱，尋找下一個贊助人。而離開羅馬也是因為他的贊助人過世了，他才答應法王的邀

請。」

「不知道這樣到處跑來跑去，里奧納多會不會很難過？畢竟他都已經是個老人了！」

「妳覺得呢？」

叔叔一這樣問我，我突然出現了另一個想法，覺得里奧納多說不定一點都不覺得苦，反而覺得有機會旅行也挺好的。我把這個想法告訴叔叔，叔叔說他其實也不覺得里奧納多會太難過，因為他到羅馬投靠教宗以後，還常常在玩一些惡作劇的把戲，像是把他自己用蠟做的怪物充氣，讓它飛在教宗的花園裡，嚇壞很多教宗的客人。或者是在一隻蜥蜴身上裝翅膀、眼睛、角和一支倒勾，然後養在盒子裡，有朋友來找他，他就拿出來嚇他們。可見得他總是能夠找到讓自己開心的事情來娛樂自己。

「這種人，應該是很樂天的

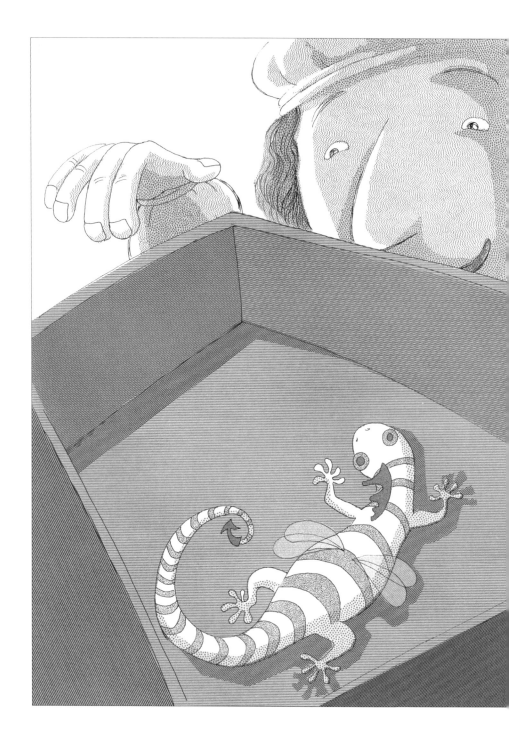

吧！」叔叔下了這個結論。我則是很高興聽到里奧納多就算變成老人了，還是像小時候那麼好玩。

我們走過了古色古香卻又很熱鬧的鎮上，眼前突然出現了一棟很大的紅磚灰牆的建築物。

「叔叔你說得也太保守了，這個『房子』根本就是一座很大的城堡嘛！」我怎麼覺得這個旅程，根本是「驚奇之旅」嘛！

叔叔笑著說：「這就是法蘭西斯一世送給里奧納多的克羅律榭堡。法蘭西斯一世還從自己住的昂布瓦茲堡挖了一條地道以便隨時拜訪里奧納多。里奧納多不但在這裡度過晚年，連墳墓也在這附近的禮拜堂裡面。」

城堡裡有一個很寬闊的庭院，草坪上擺了很多奇怪的「機器」，我猜應該是後來的人依照里奧納多的手稿做出來的吧！我一聽叔叔說城堡的二、三樓是保

留里奧納多在世時候的擺設，不等叔叔說完，就衝上樓去了。

到了樓上，果然有一種來到了15世紀的感覺，每一樣東西都讓人覺得很好奇，連床的樣子都很奇怪。我想等克拉克叔叔上樓來幫我解說，可是過了好一陣子，卻都沒看到他上來。我猜想說不定是他來過太多次，不想上來了，就自己下樓去找他。

我下了樓梯，卻發現整個擺設跟剛剛上樓以前完全不同了。

「沙萊，過來扶我！」我聽到從外面院子傳來一個老人的聲音，接著就有一個健壯的男人從我面前跑了過去。看著那個人身上的服裝，我想我一定又穿越時空了！

我擔心很快又會回到現代，就急忙的到處尋找里奧納多。我走到像是個起居室的房間，裡面放了三張畫：一張很明顯是畫

「聖母、聖子和聖安妮」，我記得在我買的那本傳記裡有這張圖；另外一張是畫一個年輕的男人，可是我不確定那是什麼題材；看到最後那一張，我嚇了一跳，那不是有名的「蒙娜麗莎」嗎？

我忍不住走近那幅畫，發現原來這幅名畫竟然這麼小一張。可是，看到真跡的感覺，真的跟看圖片有天壤之別。這幅畫的顏色美麗極了，尤其是蒙娜麗莎背後那兩片窗外的風景，雖然只是畫面上那麼小小的兩塊色彩，卻讓我的視線像是會延伸到好遠好遠的地方一樣，我覺得簡直快要被吸進去了。

我看得實在太專心了，竟然沒發現身後多了兩個人。

「法蘭契斯科，你畫得怎麼樣了？」一個白鬍子老人突然拍拍我的背，然後對著我說話。

　　我突然覺得很緊張，難道他看得見我嗎？「請問，你是在跟我說話嗎？」我問那老人。

　　「當然啊！難道這裡還有另外一個法蘭契斯科嗎？」他一臉疑惑的看著我。這時候在他身邊扶著他的那個健壯男人也說話了：「法蘭契斯科，你是畫到頭發昏了嗎？怎麼說出這麼奇怪的話？」

　　「連你也看得見我？」

　　「看不見？你以為自己可以隱形嗎？」那個男人說完大笑了起來，「看來你的想像力，比里奧納多先生還豐富呢！」

　　聽他這樣笑我，我覺得有一點生氣，「我之前真的可以啊！而且我不叫法蘭契斯科，我叫小Q。」

　　我剛講完這句話，那個老人突然握住我的手，然後很嚴肅的看著我說：「你怎麼知道小Q的事？難道你也遇到她了？」

「我就是小Q，幹嘛要遇到我自己啊！」我回答他。

老人聽到我的回答，激動的說：「小Q，真的是妳嗎？我是里奧納多啊！」他就像遇到了一個老朋友一樣，熱情的擁抱我。

「里奧納多，你為什麼……」

「小Q，妳為什麼……」我們兩個又同時開口問對方問題，就像我第一次遇到他一樣。我們——一個老人，一個小孩，對看了一眼，又忍不住同時笑了出來。

5 為什麼？為什麼？為什麼？

到底小Q為什麼會穿越時空變成法蘭契斯科呢？她遇到了都可以當她爺爺的里奧納多，會發生什麼事？她後來到底有沒有又回到21世紀呢？這個故事到底是不是真的呢？

親愛的小讀者，如果你在看完了小Q的故事以後，現在心裡覺得很奇怪，而且開始出現上面這些問題，甚至是更多其他的問題，那麼恭喜你，你已經從這本書裡知道了跟小Q一樣多的事，而且很有可能變成像里奧納多一樣，是個愛問問題的「Why Why達人」。如果你看到這裡的時候，還不知道作者我到底在說什麼，那麼趕快再把這本書從頭再看一遍，或者找一個你尊敬的人，跟他好好討論一番，趕快加入我們

達人的行列。

　我相信，總有一天所有的「Why Why 達人」都會變成厲害的大人物！

不公開的筆記本

達文西家族

　　達文西家族是一個小康家族,他們不像大商人一樣富有,也沒有貴族般的高貴身分,但仍然在社會上有一定的威望,因為他們世代都是從事公證人的工作。

　　公證人這種行業是在歐洲經濟及商業成長之後, 因為生意上的需要才出現的。他們平常的工作就是擬定契約、為交易作證、製作並保管交易紀錄等等。就像是現代的律師加會計師加投資經紀人,在社會上是受人尊敬的行業。

　　他們的家在美麗寧靜的文西鎮, 但是達文西家族的公證人們總是必須到繁華的翡冷翠或是其他大城市去工作。

　　以下簡單介紹里奧納多的先祖及近親。

米謝爾:達文西家族最早有紀錄當公證人的人。

谷意都:米謝爾的兒子,里奧納多的出生記錄就是寫在他的本子上。

老皮耶羅:谷意都的兒子,是達文西家族最厲害的公證人,他的顧客有貴族、大商人,甚至還為翡冷翠政府當過公證人。

安東尼奧：他是里奧納多的爺爺。跟他的祖先們不同，安東尼奧對公證人這個工作沒有什麼興趣，反而喜歡鄉村生活。因為達文西家族在文西鎮擁有不少農場和葡萄園，所以安東尼奧一生都在文西鎮當個地主。後代之所以能夠清楚知道里奧納多的出生日期和時間，就是因為安東尼奧對家裡每一件重要的事，都有記錄的習慣。

璐西亞：里奧納多的奶奶。她比安東尼奧小二十歲，也是來自於一個公證人家庭。她的娘家離文西鎮並不遠，是一個以陶器製作聞名的地方。

皮耶羅：安東尼奧的大兒子，里奧納多的爸爸，也是一個公證人。他從很年輕就到處旅行工作，所以很少有時間陪伴他的兒子。一生共娶了四任妻子，留下十二個小孩。

法蘭契斯卡：安東尼奧的小兒子，也是和里奧納多最親近的叔叔。跟他爸爸一樣，他對公證人的事業並沒有興趣，所以一生都留在文西鎮，過著鄉村生活。他沒有小孩，死後把所有的財產都給了里奧納多。

卡特麗娜：皮耶羅年輕時的情人，也是里奧納多的生母。在生下里奧納多後沒多久，就嫁給附近一個工人。有人說她是一個農家女，有人說她是一個酒家女，也有人說她有著高貴的

血統。但是在最近的研究中,有人提出她其實是一個在達文西家族裡幫傭的阿拉伯女傭,但是以上推測都還有待查證。

愛碧耶拉:皮耶羅第一任妻子,也是出身翡冷翠的公證人家庭。和里奧納多有著深厚的感情。

維洛吉歐的工作室

維洛吉歐的本名是安德利亞・德爾・西歐聶，「維洛吉歐」是繼承自他師傅的名字。他是當時翡冷翠最有名的藝術家之一，精通各種才藝。維洛吉歐的工作室位在皮耶羅辦公室附近，就像是一個小型的工廠，接受各式各樣的委託工作。

在工作室中的學徒，清一色都是男孩，他們通常在很小的時候便進入工作室學習。工作室會提供學徒們食宿和零用金，學徒除了學習的課程之外，平常則依照資歷的深淺，在工作室裡負責不一樣的工作。最資淺的，要負責工作室清潔打掃的工作，甚至是跑腿買東西。之後漸漸可以負責一些跟作品相關的事情，例如製作畫筆、研磨材料、或是處理畫板。只有取得老師的信任之後，才能真正擔任像畫背景或者人物這樣的重要工作。

當時在維洛吉歐的工作室中，除了里奧納多・達文西之外，還有很多優秀的藝術家，如克雷迪、吉爾蘭戴歐等等，而其中最有名的就是波提切利，他的畫作「春」以及「維納斯的誕生」也成為文藝復興時期非常著名的代表作品。

里奧納多的作品集

年代	作品名稱
1472～1476	耶穌受洗圖（左下角天使部分）
1473	風景素描
1473～1475	天使報喜圖
1474～1478	姬妮娃・達・彭茜
1480	聖傑羅姆
1481～1482	三王來朝
1483～1486	岩窟聖母
1483～1490	抱著貂鼠的夫人
1490	音樂家的畫像
1491～1508	岩窟聖母
1495～1498	最後的晚餐
1495～1499	美麗的菲羅妮兒
1503～1506	蒙娜麗莎
1504	安其亞里戰役
1510	聖母、聖子和聖安妮
1513～1515	聖約翰

形式	現藏地點	狀況
蛋彩、壁畫	義大利烏菲茲美術館	OK
素描	義大利烏菲茲美術館	OK
蛋彩、畫板	義大利烏菲茲美術館	OK
油彩、畫板	美國華盛頓國立美術館	OK
油彩蛋彩、木板	義大利羅馬梵諦岡美術館	未完成
油彩、畫板	義大利烏菲茲美術館	未完成
油彩、畫板	法國巴黎羅浮宮	OK
油彩、畫板	波蘭克拉科夫扎特里司基美術館	OK
油彩、畫板	義大利米蘭安布羅哲圖書館	OK
油彩、畫板	英國倫敦國家畫廊	OK
壁畫	義大利米蘭聖馬利亞感恩教堂修道院	修復
油彩、畫板	法國巴黎羅浮宮	OK
油彩、畫板	法國巴黎羅浮宮	OK
草圖	義大利翡冷翠市議會大廳	已損毀
油彩、畫板	法國巴黎羅浮宮	OK
油彩、畫板	法國巴黎羅浮宮	OK

里奧納多的主子們

姓名	人物簡介
翡冷翠執政官 羅倫佐・梅迪奇 （1449～1492 年）	被稱為「偉大的羅倫佐」，當時他不但是翡冷翠的實際掌權者，而且是著名的詩人和藝術贊助者。在他統治之下是翡冷翠最光輝燦爛的一段時間，卻也是翡冷翠由盛轉衰的時刻。
米蘭大公 盧多維克・斯佛札 （1452～1508 年）	據說他因為皮膚黝黑而被稱為 「摩爾人」（就是來自北非的人），他從姪兒的手中奪得米蘭的政權，成為米蘭公爵。米蘭在他的積極經營下，成就了許多建設，也成為文化的重鎮。
教皇軍指揮官 凱薩・波吉亞 （1475～1506 年）	他是教皇亞歷山大六世的私生子，但是卻因為世俗的權力欲望太強，而放棄神職。他領軍征戰各地，但卻在三十二歲時戰死了。
法國國王 路易十二	力圖成為一個好國王，因此做出很多嘉惠人民的改革，被稱為「人民之父」。
教皇 里奧十世 （1475～1521 年）	梅迪奇家族的一員，「偉大的羅倫佐」的次子。1513 年成為羅馬教皇。
法國國王 法蘭西斯一世	被視為開明的君主、多情的男子和文藝的庇護者，是法國歷史上最著名也最受愛戴的國王之一。

服務地點	里奧納多工作期間
翡冷翠	1478 年里奧納多離開維洛吉歐的工作室，到 1482 年里奧納多前往米蘭之間的一小段時間。
米蘭	1482 年至 1499 年路易十二的法軍攻入米蘭。長達十七年。
羅馬尼亞等地	1502 年到 1503 年。
米蘭	1507 年至 1512 年教皇軍攻入米蘭，將法人驅逐。
羅馬	1513 年到 1515 年。
法國	1516 年到 1519 年里奧納多在法國逝世為止。

「蒙娜麗莎」的祕密

　　里奧納多在晚年接受法蘭西斯一世邀請到法國時，只隨身攜帶了一些重要的東西，其中包括了一些他的藏書、他的部分筆記以及幾幅畫作。而「蒙娜麗莎」就是其中的一幅。有人說這幅畫是 1503 年里奧納多在翡冷翠時，為一個翡冷翠商人喬康多的夫人所畫的肖像，而且里奧納多在作畫的時候，為了讓畫中的這位女子能夠保持心情愉快，還安排了許多音樂家及雜耍藝人在她面前表演。但不知道什麼原因，里奧納多不但沒有把畫交給那位商人，反而一直帶在身邊。

　　關於畫中的那位女人是誰的這個問題，從 16 世紀一直被猜測到現在，還是沒有一個確定的答案。有學者把蒙娜麗莎的臉和里奧納多的自畫像重疊，然後說里奧納多其實是在畫自己；也有學者在用精密儀器觀察了畫作之後，宣布蒙娜麗莎一定是個孕婦；有一些浪漫的人則猜測，「蒙娜麗莎」表現了里奧納多對於母親的思念。也許每個研究里奧納多的人，心裡都有一個自己的蒙娜麗莎版本。

　　然而，這幅畫的祕密可不只是這一個。每個見過這幅畫像的人心裡都會出現「為什麼她看起來那麼栩栩如生，像是會呼吸一樣？」、「為什麼我覺得我走到哪裡她的視線都會跟著我到哪裡？」、「為什麼她的微笑有一種說不出來的特別的感覺？」而如果看得更仔細一點，也許還會發現「為什麼人物後面的兩片風景是連不起來的？是不是根本就是在畫不同的地方？」這

個問題。

　　就像要回答：「他為什麼畫得這麼好？」這個問題一樣困難，要回答上面這些問題，我們也只能盡量從里奧納多的繪畫技巧來稍微了解。里奧納多在科學研究、觀察自然和人體的構造中，發現很多大自然的祕密，例如他發現如果一個人站在高處看遠方的風景，越近的地方，東西的顏色越深，而越遠的地方，東西的顏色就會越淡。他把這個發現運用在繪畫上，結果就出現了蒙娜麗莎背後那兩片看起來如此真實而美麗的風景。而蒙娜麗莎遊移的眼神和神祕的微笑，也許就是在他了解了眼睛和視覺的運作方法之後，才發現的畫法。

　　歷史上從來沒有任何一幅畫像「蒙娜麗莎」受到古今中外那麼多人的讚嘆和質疑，以她為題材的歌曲、小說、電影不斷的出現，然而不管經過多少年，蒙娜麗莎仍舊像她的創造者里奧納多‧達文西一樣，美麗、優雅，卻又如此神祕。

達文西 小檔案

1452 年	4 月 15 日，出生於義大利文西鎮。
1457 年	被帶到祖父安東尼奧家中長大成人。
1466 年	離家到翡冷翠當學徒，拜維洛吉歐為師。
1473～1475 年	創作「天使報喜圖」。
1475 年	與老師維洛吉歐一起完成「基督受洗」。
1481～1482 年	創作「三王來朝」。
1482 年	離開翡冷翠，到義大利北方的米蘭。
1495～1498 年	創作「最後的晚餐」。
1500 年	回到翡冷翠。
1504 年	父親去世。
1503～1506 年	創作「蒙娜麗莎」。

1507 年	被法國國王路易十二禮聘到米蘭。收十四歲的梅爾濟為徒。
1513 年	南下到羅馬梵諦岡。
1516 年	受聘成為法國國王法蘭西斯一世的首席畫家,並搬去他的別墅居住。
1519 年	5 月 2 日,在法國去世。

獻給孩子們的禮物

「世紀人物100」

訴說一百位中外人物的故事

是三民書局獻給孩子們最好的禮物！

◆ 不刻意美化、神化傳主，使「世紀人物」
　更易於親近。

◆ 嚴謹考證史實，傳遞最正確的資訊。

◆ 文字親切活潑，貼近孩子們的語言。

◆ 突破傳統的創作角度切入，讓孩子們認識
　不一樣的「世紀人物」。

國家圖書館出版品預行編目資料

文藝復興的全才畫家：達文西／張雅晴著;倪靖,韓曉
松繪.－－初版三刷.－－臺北市：三民，2020
面; 公分.－－(兒童文學叢書／世紀人物100)

ISBN 978-957-14-4953-1 （平裝）
1.達文西(Leonardo, da Vinci, 1452-1519) 2.傳記 3.
通俗作品

909.945 96025128

世紀人物 100

文藝復興的全才畫家──達文西

作　　者	張雅晴
主　　編	簡　宛
繪　　者	倪　靖　韓曉松

發 行 人	劉振強
出 版 者	三民書局股份有限公司
地　　址	臺北市復興北路 386 號 (復北門市)
	臺北市重慶南路一段 61 號 (重南門市)
電　　話	(02)25006600
網　　址	三民網路書店 https://www.sanmin.com.tw

出版日期	初版三刷 2020 年 3 月修正
書籍編號	S782020
Ｉ Ｓ Ｂ Ｎ	978-957-14-4953-1

三民書局